台灣茶 你好

Permanent
Revolution of Tea

新增版

林昱丞

本書獻給京盛宇的兩位母親

梁湘羚＆余明美

再版序　讓每一天都比昨天更好的茶

重新審閱本書許多篇章，我再次看見了那個深愛著台灣茶的年輕人，從一個偶然的機緣喝到一杯難以忘懷的好茶，進而開啟台灣茶的探索之路，卻發現原來茶道不只是有很高的門檻，還有形形色色的表現方式，讓人目眩神迷、眼花撩亂，但這些都沒有讓那個年輕人退卻，依舊在台灣茶的世界中探索，也深刻體會傳統茶道中有許多不合時宜的部分，應該做一些調整，年輕人想盡辦法抽絲剝繭，絞盡腦汁去蕪存菁，他很焦慮也深刻明白，台灣茶產業正面臨時代的轉捩點，必須要轉型，也必須要打造出一個符合現代人美學風格、生活步調的喝茶方式，不然終有一天，台灣的好茶就會消失在這片土地上。

Permanent
Revolution of Tea

二○○九年，這個年輕人在很多人的幫忙之下，憑著一股傻勁成立了一個品牌，年輕人的想法很簡單：這世界上應該很少人願意像他一樣探索茶道，包含買茶具、買茶葉、學泡茶以及面對各種的踩雷經驗，既然年輕人已經會泡茶，那就好好地用紫砂壺泡泡一杯茶給大家喝吧！

在茶吧檯泡茶，是年輕人在京盛宇最喜歡的工作，因為他很早就悟出了茶道的真諦，並且享受與實踐在他所泡的每一杯茶的當下：所謂奉茶之心，就是愛人之心，泡茶不是為了證明自己的技術有多厲害，而是在那個一期一會的當下，給予眼前的人一杯甘甜暖心的好茶。

只不過，雖然泡茶對他來說並不難，但創業卻是這個年輕人從來沒有過的經驗，開業前半年就把媽媽借他的錢，以及股東的資金全部賠光光，這半年看不見未來、毫無希望的過程，讓他再度領悟了一件事：原來創業是一個創意，加上一百件沒有創意的事情。有了「紫砂壺手沖茶」這個創意，還需要學會「經營」。

然後他請股東再投資讓這個小店能繼續活下去，他心裡發誓一定不能辜負股東的恩情，一定要好好讓公司成長茁壯。二○一三年，年輕人出版了第一本書《台灣茶你好》，並且在序中寫下了「對一杯好茶的渴望」，如今九個年頭過去了，雖然，年輕人已步入中年，但對一杯好茶的渴望仍舊沒有改變，只是這個「渴望」，隨著歲月刻畫心智、風霜淬鍊意志，甚至經歷至親的辭世，他進一步思考一杯好茶，

所給予生命的意義，除了好喝，還有什麼？

在進行《台灣茶你好》的再版工作時，中年男子曾經想過是否要把文章中稚嫩的口吻，調整為穩重成熟的口吻，中年男子好猶豫，因為他現在已經不像從前那樣說話了，不過他最後還是決定保留那個年輕人說話的口氣，因為他知道「願你走出半生，歸來仍是少年」保持初心這件事情是多麼的珍貴，他希望自己永遠都可以像當年的那個年輕人一樣，懷抱著一顆天真浪漫、無畏無懼想要改變台灣茶的心，然後在他的努力之下，有愈來愈多人，可以透過一杯茶，每一天都比昨天更好。

他知道，如果這一生可以把這件事做好，就不枉此生了。

序

對一杯好茶的渴望

這一切，源自於對一杯好茶的渴望。

一心想要學好「茶」的我，卻始終不得其門而入，所有關於茶道的資訊來源、接觸管道，都是片斷、不完整，門檻也非常高；不管是去茶行買茶、上山到茶園找茶、翻閱茶道書籍、瀏覽網路資料，要藉由這些「學會喝茶」，基本上都是一件非常困難的事。我也赫然發現，身邊所有的朋友，竟然都不喝台灣茶，可能過去多少有一些不好的品茶經驗，所以他們普遍覺得茶很難喝，當然我也就無法與他們討論喝茶的心得；即便想和他們分享一杯好茶，大家也都興致缺缺，反而認為我是怪咖，為什麼要有一個這麼老派的興趣呢？但是他們對於咖啡的熟悉程度，遠比

8

對茶來得高。他們知道哪裡有好的咖啡館，也清楚認識各種義式咖啡，利用不同的牛奶比例調配出不同口味，甚至對於單品咖啡也頗有研究，對於不同產地造就的各種風味，也都有一定程度的認識。

但是他們對於原生在這片土地上的甘甜美好，卻意外地陌生。

雖然和茶產業完全沒有任何淵源，一路上，卻遇到很多尊敬的製茶師傅，幫助我跳脫坊間關於茶道的文化論述，回歸茶葉的本質，從茶樹植入泥土裡的那一刻起，逐步認識茶樹與大自然的細微呼應；而當茶葉採收之後，在各式各樣的製茶工藝中，看見了人與茶葉的巧妙對話。原來，不管是自然的洗禮，還是人文的雕琢，都能造就許許多多的美好風味，從這些天、地、人孕育的心血結晶中，喝到原始自然的茶質、烘焙溫潤的口感、特殊的花果香氣、歲月陳釀的風味。

但是為何這些一直在身邊的美好，卻變得愈來愈難以親近呢？在很長的一段時間裡，我一直在思考台灣茶的真正價值，希望能夠讓更多人認識台灣茶的美好；深深認為，為什麼茶就不能像咖啡一樣，不要有太多高深莫測的論述，不要有太多文化價值的渲染，不要有太多古色古香的不合時宜，只是單純地成為大家生活中的一種飲品。我們只需要認識茶樹品種、產地、製茶工藝所造就的不同風味，隨自己的喜好選擇一杯茶喝，其他什麼都不管，只管好不好喝！

從最初的感動，到現在的信念，從未改變過；就是希望在自己每一天的生活中，

都能有一杯好茶相伴，將這一份甘甜美好，分享給周遭的每一個人。在二〇〇九年秋天，帶著莫名的傻勁和勇氣，以及很多人的幫忙、協助之下，「京盛宇」成立。

有很多人問我，為什麼取了一個這麼奇怪的名字，很像來自日本的品牌，卻又帶著濃濃的中國味，重點是這三個字，和實際販售的「台灣茶」一點關係都沒有；也有很多人說，茶道是很深、很難的學問，一個像我這樣的年輕人，真的懂茶嗎？

說實話，這些問題，我完全沒有想過。我只是希望在這個城市的某個角落，在大家偶爾經過、或坐下來歇息時，能喝到一杯來自這片土地的甘甜美好。

這本書，記錄了這些年的學茶心得，不敢說自己在茶道的領域已經十分精進、深入，只希望透過這樣簡單、易懂的方式，能激起更多人在生活中，對一杯好茶的渴望。

目錄

CHAPTER 1

第一章・相遇

不經意的相遇，竟是如此的美好，自此走入茶的世界，茶湯的氣味，佔據生活中無數時光，但是那份美好，卻不如想像中來得容易得到⋯⋯

我的 第一杯茶

01_01

在多年後 口中依稀殘存
那份美好的茶香

這一切都要從大學二年級的那杯茶開始說起……

從來沒有品茶經驗的我，在一次偶然的機會裡，隨著鑽研茶道多年的表哥，喝下一杯至今都難以忘懷的茶。

講究茶道的表哥，四處找好茶，無論是市區的茶行，還是開車上山，去各地的茶園找尋最好的茶，甚至連泡茶的紫砂壺也都精心挑選；當然，這些關於茶道的點點滴滴，對於當時的我，一竅不通。

完全不懂茶道的我，就在一個蹺課偷閒的夏日午後，全然沒有抱著所謂「品茶」的心情。不解為何表哥要大費周章地，準備各式茶具，並小心翼翼安放在茶桌上各個位置，才開始泡茶。

泡茶過程中的每一件事、每一個動作，都按照一定的順序與姿態進行著，彷彿在慎重地舉行一場儀式。

當計時器響起，一場儀式正式開始。表哥說水不能煮太久，一定要煮得剛剛好，所以拿出了計時器計算煮水的時間。水煮開之後，先將熱水淋在紫砂壺外，再將熱水倒入紫砂壺內；最後再將紫砂壺內的熱水，淋在大大小小的陶瓷杯子、玻璃容器上，還有一些叫不出名字，也從未見過的茶具。接著，就要開始正式泡茶，仔細拿捏所需的茶葉量，緩緩放入紫砂壺中，注入第一次的熱水，還以為馬上就要有茶喝了，只見表哥快速地將茶水倒掉，緊接著注入第二次熱水，表哥竭盡所

能地舉高熱水壺，讓熱水能從高處向下衝擊茶葉。在熱氣緩慢上升的煙霧中，我想著：「為了喝一杯茶，有必要那麼費工嗎？」

隨著這個儀式的進行，等了好久，總算看到一組「高杯與矮杯」端到面前，我還很納悶，一杯茶為何需要兩個杯子，就差一點要把高杯直接就口時，還好表哥阻止，細細提醒，要把高杯的茶，倒入矮杯，以高杯就鼻品茶葉的香氣，以矮杯就口來品茶湯的滋味。

就在一個「等了這麼久、還要這麼麻煩」的心情中，這個儀式開始產生奇妙效果，竟然聞到一股清新淡雅的花香氣，「茶葉竟然有花香？！」

對於這個出乎意料的美好香氣，我非常疑惑，在旺盛好奇心驅使下，努力搜尋過去聞過的花香記憶庫；終於發現，這股香氣非常近似於蘭花香，淡淡地，不是非常強烈，但也不需要非常仔細聞，那股香氣就是這樣淡雅而持久地，從高杯散發。

緊接著，當我把矮杯的茶倒入口中，更出乎意料的事情發生了，這杯茶像加了糖似的，「竟然甜甜的」，而且一種綿密滑潤的感覺，從舌尖舒暢到舌根。就在嘴巴還來不及說「天啊！怎麼這麼好喝」的時候，吞下茶湯，原本以為這個儀式的美好體驗就到此結束，就在開口說還想要再喝一杯，一開口說話，滿嘴竟呼出了茶香，從口腔直上鼻腔，也依舊殘存剛剛那杯茶的香氣。

從此之後，開始對於那個「儀式」產生濃濃興趣，只要有空便隨著表哥東奔西走，

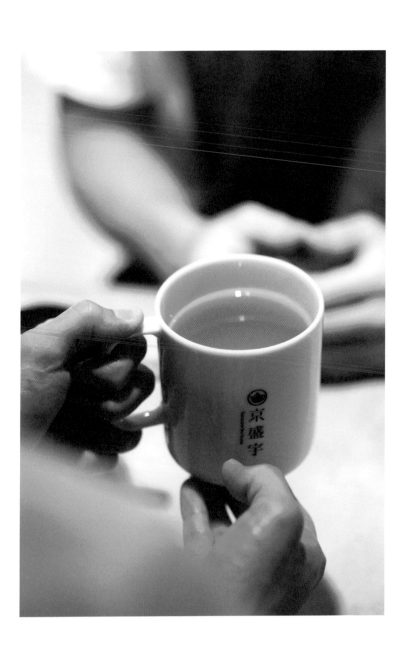

試喝茶、找茶壺、逛網路論壇，添購全套茶具，自己在家嘗試各種泡茶的方法。

在青春洋溢的大學時光中，我花上大半的時間，企圖在生活中，不斷地複製那一次喝的那杯茶。

忘不了，二〇〇一年的那個夏日午後，那杯意外的美好，儘管在多年以後，還是依稀記得殘存在口中的那份茶香，也如同懷念初戀情人般，時常懷念那杯茶的甘甜美好。

一一二

漫長的
找茶之旅

去傳統茶行試喝買茶
並不如想像中簡單

自從喝過一杯久久難以忘懷的好茶，開啟我的「找茶」之旅。

常常花一整個下午的時間，騎著車在台北市的大街小巷尋找茶行。每次發現新的茶行，總是鼓起勇氣，抱著既期待又怕受傷害的心情走進；與茶行老闆攀談後，找尋是否有自己喜歡的茶。儘管大部分的傳統茶行，在外觀上有著難以親近的距離感，略微剝落的招牌字跡，極冷調的白色日光燈，隨意堆放在地上的茶葉，幾乎占據了所有的走道；加上店裡常常只有一個上了年紀、板著臉孔的老闆，如果不是因為心中太渴望找到所謂的「絕世好茶」，半步也不會想踏入。但幸好大部分的老闆，看到像我這樣一位愛茶的年輕人走進，都會抱持著指導後進的心情，以還算親切地方式介紹，並泡茶請我試喝。

除了探求絕世好茶，我更想從這些專家身上，學習到各種茶葉知識；每次在試喝的過程，讓自己像一塊海綿，專注地學習茶行老闆泡茶時的每個技巧，並思考與自己的泡茶方式有什麼不同。接著不斷地拋出心中的疑惑，請老闆傳道、授業、解惑，並希望老闆能多泡幾種不同的茶，這樣的好學精神，比自己在學校上課還認真百倍。大概是因為我喝下的第一杯茶是梨山烏龍，所以特別迷戀高山茶的滋味，原本以為梨山烏龍就只有我喝到的那一種味道，沒想到聽這些專家說，梨山的範圍很廣，並分布許多茶區，不同茶區栽培出的味道都各有不同。我總是對這些茶的事情特別感興趣，也很努力記住茶區的名字和海拔高度，不過這畢竟不是老師

在幫學生上課，茶行老闆通常也會在適當的時機切入正題，詢問有沒有哪一支茶喝起來比較合口味？我得從剛剛喝過的這些茶，看看有沒有比較喜歡的，或是比較好的，挑一個買。一間茶行，或許會有還不錯的茶，但不可能每一款都是好茶。

必須承認，在試喝了這麼多款茶之後，其實味覺早就亂了，根本分辨不出哪一款比較好；即便有的時候只有喝一、兩款，但是這些專家介紹形容的美好氣味與感受，為何都無法從杯子裡的茶感受到呢？然後到底什麼才是專家說的「山頭氣」呢？再者因為茶行老闆使用的茶具、沖泡方式，不見得和自己一樣，不同的沖泡方式形成不同口感，我這種「假內行」，更難對茶葉品質的好壞，做出客觀而正確的判斷。

一開始接觸茶行的過程，說真的因為喝不懂，在試喝之後，都會直接請老闆介紹推薦比較好又符合預算的，但幾次之後，踩到地雷的機率實在太高；所以我發現不能將自己完全不懂茶的一面，表露無遺，這樣子茶行老闆會很開心地推薦爛茶。

必須要從一開始就裝懂，才有「可能」買到比較好的茶。諷刺一點地說，整個試喝過程，就是一個似懂非懂的年輕人，和一個半推半就的茶行老闆，年輕人或許想買茶，但更想虛心求教；表面教學熱切的茶行老闆，其實潛藏了想要藉由資訊的不對等，出脫手中品質較差的茶。茶葉不是便宜的東西，一斤茶買起來也都要好幾千，對一個只有一點點零用錢的大學生來說，算是奢侈的興趣。

年輕人一開始抱著既期待又怕受傷害的心情走進茶行，經過了試喝，買到了茶葉，卻還是不知道自己買的茶是好是壞，於是又抱著既期待又怕受傷害的心情，急忙回家用自己的茶具沖泡，喝喝看自己買的茶到底好不好。

這樣的找茶過程，持續了很多年，試喝了很多茶，也買了很多茶，自以為從專家身上已經學了很多，應該已經有足夠的能力判斷茶葉的好壞，可是常常買錯茶葉，每當有很多疑惑的時候，也會去書店翻書找答案，可是坊間的茶道書籍，大部分著墨在茶道文化的美學和心靈探索，沒有一本書寫的是《第一次去茶行買茶就上手》或是《十分鐘教你喝懂一杯茶》，那個漫長的找茶之旅，到頭來我發現自己其實什麼都沒有學會，充其量只是跑茶行的經驗值很高，能算得出台北市有幾間茶行罷了。

一─三

遇見

茶葉 就是人與大自然
細緻互動的藝術品

想要把茶學好的心愈來愈強烈，但三、五年的光景過去，始終難窺茶道的大堂之奧；證明跑茶行、看書都不對，我決定開始轉向茶葉的源頭，去探尋我渴求的知識。在一次偶然機會裡，我遇見一位製茶師傅，其實一開始的互動並沒有很熱絡，他只是很簡短地說一些茶葉沖泡時要特別注意的地方。這些方法和我過去泡茶的方式大不相同，但在短暫的邂逅後，回家嘗試師傅指導的方式泡茶，說也奇怪，神奇的事情就這樣發生，幾天前才喝過的相同茶葉，為何只在沖泡方式做了些許的調整，茶湯的口感竟然提升這麼多。

過去花了很久時間鑽研泡茶技術，無論是表哥的指導，還是跑茶行觀察專家的技藝，或是自己看書研究各種茶的沖泡方式；這些年的累積，不敢說自己已經很懂茶，但對於「泡茶」還是有一定自信。但當我照著製茶師傅所教的方式，證明過去所學的都是錯的。開始對這位製茶師傅心生仰慕，雖然不容易見面，但我知道在他身上一定有很多、多年來我渴求的茶葉知識。

慢慢接觸，我得知這位製茶師傅已經有四十年的製茶經驗，從台灣還是世界茶工廠時，就已經從事製茶工作；當時主要製作的是日式綠茶、英式紅茶，後來台灣茶產業逐漸轉向內銷為主，他開始在台灣北部的石碇、文山茶區，製作包種茶、鐵觀音。當台灣茶業基地的重心，從北部逐漸轉移到台灣中部山區，他也開始轉而製作各式烏龍茶、高山茶……，從他的製茶歷程，我看到台灣近代茶葉發展的

縮影。

一個好的製茶師傅，除了必須熟悉各種茶的製作工藝，其實更重要的是對大自然的理解與掌握，茶樹在生長過程中，受到陽光、氣溫、水質、風向、土壤……等等的自然因素影響甚深，加上人為因素例如：茶園管理、肥料、農藥施放……等等，「如果不懂得種茶，就無法做出好茶」，製茶師傅如是說。此外，茶葉從茶樹採摘後，還必須經過多道製茶工序，看書只看到固定的幾種工法，其實依照不同的茶菁狀況，每道工序都必須隨之調整，而這些不同的調整，都會刻畫出不同的風味。茶葉，就是人與大自然細緻互動的藝術品。

或許這些話，對一個很有經驗的製茶師傅來說，只是他每天面對的工作中，極其稀鬆平常的一小部份，但是過去這些年，我從來沒有聽過有人向我這樣「真實地」介紹茶葉。我總是聽到一些百年茶行，在訴說自己昨日的光輝；一些茶文化工作者，竭力推展茶葉的美學層次；一些茶人在標榜自己的製茶技術有多高明，或是曾經喝過多厲害多特別的茶，但我卻從來沒有覺得他們賣的茶好喝，而他們所訴說的茶文化，也未曾走入我的心。我知道自己要的其實很簡單，就是在生活中，能夠輕鬆地品嚐到一杯好茶，並且能將這樣的美好，分享給周遭的人。遇見這位令人敬佩的製茶師傅，我知道我已經找到心中理想的茶道。

CHAPTER 2

第二章・探索

豐富多元的茶樹品種，得天獨厚的
生長環境，百年來與時並進的製茶
工藝，讓小小的台灣，飄散著無數
美好氣味，成就了全世界最好的茶。

二—一

別怕
喝茶一點都不難

土地所孕育的美好
是親切而沒有距離的

對於每一個有興趣學喝台灣茶的人，我總是用充滿鼓勵的語氣，以及無比關愛的眼神對著他說：「別怕，喝茶一點都不難！」

某次一群朋友來家中做客，在飯後喝茶聊天的過程中，聊到「喝茶很難」這件事。如果在心態上覺得喝茶是一件困難的事情，產生了抗拒、排斥，就無法從味覺品嚐出台灣茶的甘甜美好。我請朋友試著把「喝台灣茶」這件事，當成「吃排骨便當」；從小到大，我們吃了無數個排骨便當，大家都吃得出來，排骨有沒有炸熟、粉裹得均不均勻，肉質是否太老、排骨是否太油膩，配菜、白飯的份量是否剛好等等，因為已經熟悉，所以相信在每個人的心中，都有一個完美的排骨便當。

在場的某個朋友說，他從小到大也喝了上千杯手搖茶，甚至上萬杯都有可能，他興奮地與我分享一杯完美的珍珠奶茶，珍珠應該要彈性適中，最好外面軟，裡面稍微有一點硬度，這樣會更有嚼勁，茶味與奶味要兼具，然後冰塊要稍微少一點，喝到最後一口，味道才不會被稀釋掉。這樣算是懂台灣茶嗎？

我說市售的手搖茶，茶葉原料百分之九十九都不是台灣茶，幾乎都是越南茶、中國茶、印度茶，而且茶葉也都有加香精、香料調味，製成飲料也多半需要加糖調味，不然會難以入口，所以其實你懂的是「手搖茶」，不是「台灣茶」，因為「真正的台灣茶，不噴香精就很香，不用加糖就很甜」。

相信在大多數人的人生經驗中，喝到台灣茶的次數寥寥無幾，是小時候喝爺爺、

爸爸泡的；是長大後和同學去陽明山、貓空泡茶；是出社會後遇到一些客戶喜歡

喝茶，大概就是這些想得到的，也數得出來的次數，才是大家真正「喝台灣茶的

經驗」，所以喝茶不是難，只是「不熟悉」罷了！

另一個朋友似乎了解我所說的意思，接著又問：「所謂初學，一定就是不熟悉

啊！那要怎麼才能克服這個問題呢？」

我說一杯茶喝下去，好不好喝，要由你自己來回答，不要讓別人幫你回答。

如果這杯茶喝下去，你能感受到茶湯香氣、甘甜，對你而言，那就是好茶。

如果這杯茶喝下去，感受不到香氣、甘甜，也不覺得苦澀，那就是一杯普通的茶。

如果這杯茶喝下去，沒有香氣、甘甜，卻又苦澀，那就是一杯不好的茶。

好不好喝，要相信自己的味覺，要交給自己的味覺做判斷，即便每個人的味覺敏

銳度是有差異的，但重點是「你喝」，而不是別人喝。再貴的茶，如果你覺得不

好喝，就是不好喝，而不是你不懂茶；有些便宜的茶，還是有人覺得好喝，對他

而言，那就是好茶。

當然需要強調的是，除了「不熟悉」這個問題之外，台灣茶本身在味覺層次的表

現上，如果和咖啡相比，我們很容易就能品嚐到咖啡的味道，因為它總是來得比

較強烈、直接，相較於台灣茶的，走的路線是屬於清新、淡雅、含蓄，很容易就

被其他味道蓋過了。吃一塊巧克力蛋糕，你還是喝得到咖啡的味道，但通常搭配

的點心如果是有加奶或巧克力的情況下，茶的味道就喝不到了，甚至茶會變得不

好喝。

我在學茶的過程中，經歷很長一段的撞牆期：「為什麼別人說這個茶很好，但是我就是喝不出哪裡好呢？」常常懷疑是不是自己的嘴巴壞掉、生病，明明就是一杯又苦、又澀的茶，到底好在哪裡呢？總在我很直覺地表達對這杯茶負面的評價，又會被茶齡資深的人說「啊！是你喝不懂啦！」，導致往後在面對這些資深的前輩時，就不太敢表達自己的意見。這對於當時一心想把茶學好的我，其實是非常挫折的。

在摸索體悟多年之後，逐漸確立自己的茶道，我也不斷地將台灣茶的美好分享給周遭的人；在這個過程中，我發現每一個人，只要透過簡單引導，其實就能輕易分辨出一杯茶的好壞。對於初學喝茶的人來說，在品茶當下，儘管不了解茶葉的所有資訊，也沒有任何茶道的基礎，卻往往能夠在毫無包袱之下，輕易地「用直覺式的品嚐」，說出正確而真實的茶湯滋味。

我常常和完全沒有喝茶經驗的人，分享喝茶的心得，謝謝這些像白紙一般的朋友讓我知道，其實當年我的嘴巴並沒有壞掉，每一次他們天真地、直覺地，說出自己的味覺感受，不管是甜的還是苦的，還是自己喜歡不喜歡這杯茶的味道，我都更加堅定的相信，這片土地所孕育的自然美好，無論甘甜與否，都應當是親切而沒有距離的。

令人困惑的烏龍茶

多元的茶樹品種
飄散著獨特美好的香氣

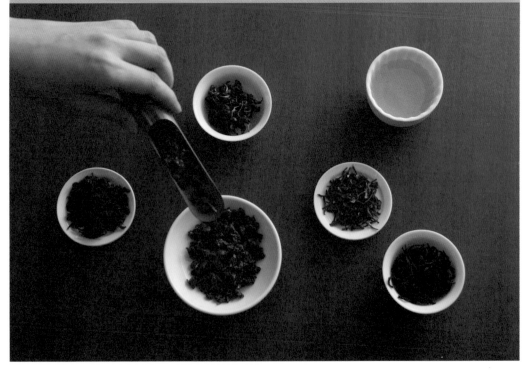

42

一直以來，許多人將台灣茶和烏龍茶劃上等號，認為台灣茶只有「烏龍茶」；包括我自己在內，在學茶過程中，有很長一段時間，都覺得台灣只有「烏龍」一種茶樹品種。只是有的種在阿里山、有的種在梨山，因為種在不同的地方，味道才略有不同；就拿我最先接觸的高山茶來說，為什麼叫高山茶（或是高山烏龍茶），那是因為栽種的茶區都在海拔一千公尺以上。在台灣，海拔超過一千公尺以上，能種茶的地方其實很多，阿里山、杉林溪、梨山、大禹嶺⋯⋯等等，每個茶區的自然條件各有各的特色，孕育出來的茶樹也各有不同，但大致來說，茶的味道還是有許多共同之處。

後來家人、親戚朋友知道我愛喝茶，他們出去旅遊時，都會特別帶一些茶葉回來；因為自己已經習慣喝高山茶，那種茶湯會散發出淡淡的蘭花香，有一種清新淡雅的甘甜口感。但是為什麼其他人給我的茶，和平常喝的味道完全不一樣呢？其實也滿好喝的，但是香氣、口感就是有差別，不都是「烏龍」這個品種的茶樹嗎？為什麼味道竟然會有這麼大的差異呢？本來覺得自己差不多已經完全認識台灣茶，卻又冒出一些新的味道。

這一次遇到問題，因為已經有前車之鑑，我決定不要浪費時間自己找答案，直接去請教我非常尊敬的那位製茶師傅，簡單地描述我最近喝到許多新的味道，都和高山茶不太一樣，想不到他竟然不假思索地回答：「台灣的茶樹品種其實有一百

多種，每種都有自己特有的氣味，大家常聽到的烏龍這個品種，其實只是一個統稱，在細分後常見的烏龍茶樹其實還有六種。」我聽了終於恍然大悟，原來平常喝到的這些各式各樣的美好氣味，本來就一直存在於這片土地上，我緊接著問，那比較常見的品種是哪些呢？味道喝起來又有什麼不同？

「一個是青心烏龍，就是你喜歡喝的高山茶，另外分別是四季春和金萱；至於它們喝起來有什麼不同，你回去自己喝喝看就知道。」

非常感謝這位製茶師傅只把問題回答一半，更加深我對另一半問題的求知慾望；與其別人告訴你喝起來味道是什麼樣，不如自己親身體驗看看。我立刻買了我平常很少喝的四季春和金萱回去沖泡，四季春沖泡後，散發出強烈而直接的花香，類似梔子花的香氣，茶湯也是滿甘甜的，但口感較高山茶差了許多；金萱則是散發出一種非常特別的牛奶糖香，口感比四季春好，但還是不及高山茶，大體來說，這三種茶各有各的突出之處，但我還是比較喜歡高山茶。

自從有了這一次的經驗，我發現自己原來根本不是在學茶，只能說是喝了很多不同山頭的高山茶，但藉著這次對於「品種」這個概念的認識，體會了不同品種的氣味，也發現自己漸漸地能比較出各種茶的優劣，我認為對於「喝茶」這件事情，是很大的進步與突破。此外，我也從歷史的軌跡，也就是台灣茶葉發展的百年歷程，逐步去認識這些上百種的茶樹品種。這些茶樹幾乎都是源自於中國福建，

由先民帶來台灣栽種，有的不適應台灣的土地氣候，收成品質不好，就漸漸淘汰；

有的在台灣種植出的品質，比原來在福建更好，遂成為目前栽種的主力；有些茶

樹品種，則是台灣的茶葉改良場，利用原來的茶樹培育出的新品種。

從前的我，一直都鄉愿地深信，台灣茶就是全世界最好的茶。當我得知，原來在

這片小小的土地上，蘊藏了豐富而多元的茶樹品種，在台灣島上飄散著各自獨特

而美好的香氣，當我感受到這些源於自然、未經雕琢的美好，不僅讓我更加迷戀

台灣茶，也更確立了我的信念。

二─三

山頭氣

大自然的造化
孕育出茶樹的個性與氣質

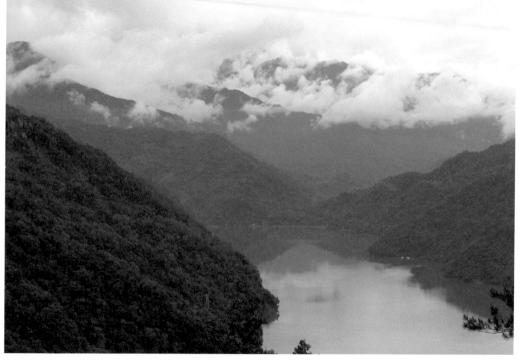

在四處跑茶行買茶葉的那段歲月，因為自己喝茶的功力尚淺，在買了茶葉之後，我常常會拿給比較熟識的茶行老闆；大家一起試泡、評鑑，也順便確認一下自己的選茶功力。通常在試喝的過程中，我都不發一語，不透露價錢，也不告訴他們這是哪個茶區產的茶，好讓這些專家能以客觀的態度評論這泡茶的好壞。很多次我真的被這些專家嚇壞，他們一喝竟然就能說出這是產自哪裡的茶！能評斷出茶湯的品質、等級是否和價格相符，就已經很厲害，但是他們竟能精準說出這個茶葉的出生地。到底他們是依據什麼判斷的呢？很遺憾的是，通常這些茶行老闆，只會告訴你答案，但不會告訴你為什麼，畢竟雙方還是存在一個買賣關係的時候，有時候不稍微留一手，怎能凸顯出他的功力呢？即便我再怎麼抱以仰慕、景仰的眼神、心情請教他們，他們也只是微笑不語。

其實我大概知道，他們是用茶葉的「山頭氣」判斷出產地的。一直以來，高山茶就被山頭氣蒙了一層神祕的面紗；許多資深茶友說，要走入高山茶的世界，除了品嚐高山茶的清香淡雅、甘甜美好，還必須對山頭氣有正確的認識和理解。而既然求助無門，我決定自己深入研究，為了要破解，決定要以比較科學的方式來進行實驗。我找了一間自己比較信賴熟識、品質穩定的茶行，選擇同樣的茶樹品種：青心烏龍，分別產於阿里山、杉林溪、梨山，透過長期飲用找出它們三者各自氣味的身分證。我計劃用三年的時間，將每年春茶、冬茶的飲用心得以文字記錄。

兩年的時間很快過去，在第三年春茶時，我決定不再用文字記錄喝到的感覺；因為已經有前面四次品嚐經驗，此時的我，在沖泡這三種茶前，已經可以在腦海中大略地勾勒出茶湯的滋味以及入喉的感受，我終於掀開這個神秘的面紗。

原來所謂的山頭氣，就是茶園所有的自然條件，孕育茶樹的印記。每一顆茶葉身上不會寫上住址，但它會用茶湯的滋味，告訴你它來自哪裡，以及它在生長過程究竟過得好不好，雨下得夠多嗎？會不會太冷？日照是否充足？土壤的養分是什麼樣的味道？這片茶園從前是否有種植過其他植物？每日環繞茶園的雲霧是乾的，還是濕的？有很多資深茶友，努力地理解茶湯釋放的全部訊息，但這絕不容易，需要透過長時間的品茶經驗累積，以及對於各個茶區的自然條件有一定程度的認識，才能從一杯茶看見一世界。

茶樹的可塑性很高，在與大自然溝通交會的過程中，所有發生的點點滴滴，都會在茶樹身上留下記錄，用非常細微的方式訴說生長歷程；製茶的人透過這些記錄，決定一泡茶該如何調整製作工法，展現茶湯的最佳風貌；對我來說，認識每一種茶的山頭氣，就如同感受每一種茶的個性和氣質，有些茶帶有剛勁的木質基調，就像一個成熟穩重的男人；有些茶有著柔和優雅的茶質，就像遇見了一位氣質美女；有些茶不見得有特別突出的風味，卻保有淡淡的甘甜、和諧的口感，喝著喝著，就像和老朋友天南地北一樣美好。

02_04

二—四

茶葉的外觀
大有學問

塑造茶葉外形的工藝
決定這杯茶怎麼喝

有一次，表哥拿了一包茶葉給我，比平常慣喝的還大包；而且沒有抽真空；雖然大包，但拿起來比想像中輕很多。表哥說，這是文山包種茶，喝的時候記得多放一點茶葉！按照我平常用紫砂壺泡茶的習慣，高山烏龍茶在外觀上是屬於緊實的球狀，所以茶葉量就是把茶壺底部鋪滿即可，再依據自己品茶的喜好調整浸泡時間，大約如此。但這次的文山包種茶不一樣，它是鬆散的長型條索狀，一不小心就會弄斷茶葉，所以我準備了一個開口比較大的紫砂壺，方便將茶葉放入；但問題來了，才放進一小撮茶葉，就因茶葉過度蓬鬆，讓茶壺一下就滿了，我小心翼翼地再放入一些，就決定開始沖泡。

茶葉在經過沖泡後會膨脹，一般如果茶葉量放得剛好符合選擇的茶壺，茶葉在膨脹之後的高度差不多會剛好到壺口，超出壺口通常就代表茶葉放多。結果我的包種茶初體驗，茶葉的膨脹高度竟只有茶壺的一半，沖泡出的茶湯實在是太淡了，只能嚐出一點點清香滋味，我索性再重新泡一次，這一次很努力放入更多的茶葉到茶壺，雖然必須弄斷、壓碎一些茶葉，但這也是沒有辦法。果然茶葉量放得對，就是成功的一半，這一次我終於感受包種茶的美好之處，不同於高山茶的氣質，包種茶茶湯特別的清幽淡雅，在沖泡過程中，香氣上揚非常明顯，嗅覺所感受到的氛圍，比起高山茶有過之而無不及，不過茶湯的韻味似乎比高山茶弱一些，茶葉也不如高山茶耐泡，多沖幾次味道一下子就退掉。我對於這次的品茶經驗感到

十分有趣，原來外觀不一樣的茶葉，會呈現出不同的茶湯特色，這很顯然地是與「製茶工藝」有關聯，我知道我必須去請教那位尊敬的製茶師傅，才能得到令人滿意的答案。

製茶師傅一如往常地開門見山：「按照台灣茶業的發展歷程，北部的茶師比較擅長將茶葉製成散狀或條索狀，這樣的製茶工藝是為了凸顯茶湯的香氣，行話叫做香（台語發音），例如東方美人茶、文山包種茶；中南部地區的茶師擅長將茶葉製成球狀，這樣的工藝叫團揉法，可以使茶湯的韻味加強、綿延，同時讓茶葉更耐泡，行話叫做水（台語發音）。」我接著問：「那是不是如果我想喝香氣比較好的茶，就選擇條索狀或散狀的茶葉，想喝喉韻比較好的，就選擇球狀的茶葉？」

師傅補充道：「大致沒錯，但這只是針對製茶工藝的特色說明，而且只有『茶葉外觀』這道工序上來說，茶葉就很像精雕細琢的藝術品，每一道工序都很重要，每一個步驟都不能疏忽，才能做出最好的茶。」

「但是茶葉畢竟還是農產品，自然因素其實遠大於人為，在氣候條件優良的狀況下，球狀的高山烏龍茶，也是有非常好的蘭花香氣；散狀的東方美人茶，茶湯除了果香，也還帶有蜜韻，反覆沖泡滋味也能夠延續很久。如果茶樹在生長期的氣候不好，例如缺雨水，影響茶樹的生長狀況，或是在收成期天天下雨，在這些惡劣的氣候條件下，再厲害的師傅也做不出好茶的。反之，如果氣候條件很好，普

通功力的師傅也能做出好茶的。」

過去我接觸過很多茶行老闆，總在誇耀自己的選茶功力或是製茶功力，還有許多傳承百年的茶行，都標榜自己有高明、獨門的製茶技術，一直以來，我總認為「人」是影響茶葉最關鍵的角色，至少我所接觸到的茶葉市場，一直都是在釋放這樣的訊息，現在我慢慢理解這些訊息，絕大部份是基於商業考量。這一次，我聽到一個老師傅，謙卑地把自己豐富的製茶經驗擺在一邊，期盼人與大自然能共譜出一杯好茶。

二—五

深色的茶湯
其實也很美好

不同烘焙程度
讓同一種茶葉有百種風味

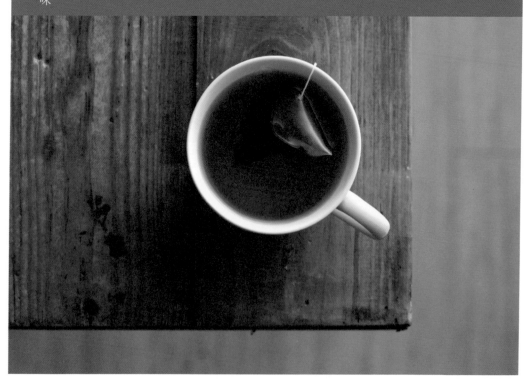

除了品種、產地、茶葉外觀形狀，還有一件事情，對茶葉風味有著非常重要的影響，那就是烘焙。

烘焙一直是製茶工藝中，非常重要的一環。在茶葉世界中，很多時候必須透過烘焙處理茶葉的各種狀況。茶葉製作完成後，必須經過烘焙降低茶葉本身的水分，利於抽真空保存風味；有一些陳年茶，在存放過程中產生一些異味，也可以透過烘焙去除異味；某些品種製成的茶葉，茶質過於強烈、剛勁，也可以透過烘焙轉化，使茶湯醇厚易於入口。但我個人認為，烘焙最有價值的功能還是在於，它讓同一種茶葉，變化出許許多多不同的風味。

茶葉製成後，只經稍稍烘焙降低水分，而未改變風味的茶，一般稱作「清香」茶，如果是種在阿里山的青心烏龍，一般就稱作「清香阿里山烏龍」。清香茶，茶葉從外觀上看起來比較綠，不管是青心烏龍、四季春或是金萱，可輕易喝到品種原始自然的茶質。但為了讓茶葉呈現更多風味，或根據師傅的個人經驗判斷，這個茶經過烘焙後，喝起來的口感可以比清香的更好，師傅就會透過烘焙使茶葉改變風味，一般就稱作「熟香」茶，茶葉從外觀看來，依據不同烘焙程度，可能呈現暗綠色、紅茶、褐色，不管是什麼品種，喝起來都有一種烘焙溫潤的口感，特別在茶湯進入口腔時，有一種美妙的感受。

數十年前的烘焙方式，都是用木炭焙火，現在大多已經改成電烘，不過目前市場

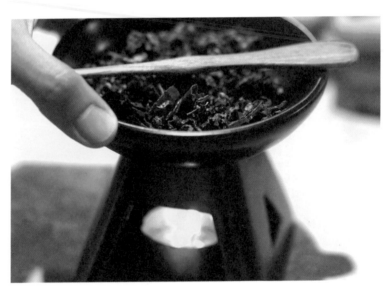

上還是可以看到許多茶商，標榜自己是古法烘焙；根據自己的買茶經驗，熟香茶好不好喝的重點，其實不在於炭焙還是電烘，重點還是在於師傅對於茶葉狀況的了解、火候的掌握，以及茶葉的可塑性想像。我曾經買過古法烘焙的熟茶，可是幾乎把茶葉烤過頭、「炭化」了，這茶一喝下去，喉嚨立刻痛起來，因為炭焙選擇的木材多是龍眼木，以龍眼木生出的柴火，烘焙效率非常好，也很容易烤焦茶葉。

現代年輕一輩的烘茶師，多半不熟悉這種古早的技藝；加上科技的進步，其實在製茶過程中，很多工序都已經是以各種機器操作，取代傳統的土法煉鋼。電烘相對來說，較易於控制時間、溫度，更能創造出多元的風味；例如一種清香阿里山烏龍，可以透過烘焙，創造出不同熟度，有輕烘焙、中烘焙、重烘焙、輕烘焙的茶，仍保有些微清香茶的特色，但卻多了一些溫潤的口感；重烘焙的茶，幾乎品嚐不出茶葉原來的特色，但濃郁的烘焙焦香，強化茶湯入口的扎實感，透過烘焙引出的蜜韻，更增添品茶的樂趣。

身邊有很多朋友，都不太喜歡喝熟香的茶，因為熟茶的茶湯顏色，一般都比較深，他們覺得茶湯的顏色比較深，感覺就很濃、很苦，其實茶湯的濃度和清香、熟香沒有關係，茶湯的濃度是否適中，取決於沖泡容器、茶葉量、浸泡時間，這三者是否搭配得宜。只要茶葉量放得太多了，超出容器應該有的比例，再加上浸泡時間太長，任何茶都會過濃。而茶葉的苦澀感，多半來自劣質茶葉沖泡出的茶

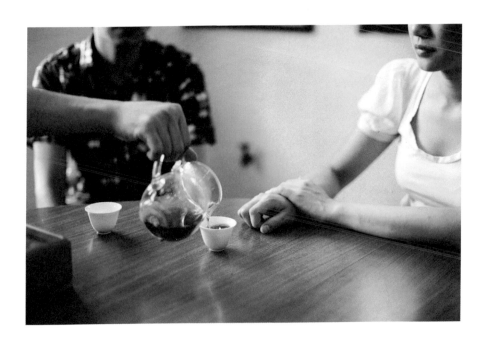

湯，在口腔中久久無法消去苦味和澀感，這也和熟茶沒有關係。我個人認為，熟香茶的缺點反而是在沖泡上較有難度，要將茶葉的特色表現得淋漓盡致，反而沒有清香茶來得容易，這是我唯一討厭它的地方，但泡不好喝這件事，好像還是要怪自己才對吧。

二—六

這輩子
一定要喝的台灣茶

02_06

在我們身處的當代
有不該錯過的好味道

有很多人不喝茶，不管是基於什麼樣的理由，我都覺得那是一件很可惜的事情，特別是不喝台灣茶。

有些人不喝茶，可能是因為身體因素，喝茶可能會引起一些副作用；有些人不喝茶，可能是覺得泡茶很麻煩，酒瓶一打開就有酒喝，咖啡到處都買得到，但茶還得自己泡；有些人不喝茶，可能是基於一些文化上的理由，覺得喝茶是一件很老派的事情，洋派的咖啡、紅酒還是比較時尚且吸引人。

儘管我真的很喜歡喝茶，自己喝多了也是會不舒服，再怎麼令人享受的事物，都必須有所節制；我也承認比起隨手可得的咖啡，泡茶的確是一件相對麻煩的事情。

但，一旦學會泡茶，能按照自己的想像，沖泡出美好的滋味，有時甚至會有意想不到的驚喜口感；你會發現，這一點點小麻煩，能夠帶你走入茶與心靈的探索之旅。個人也喜歡喝咖啡、品酒，或許我比較專注在「味覺」享受這個層面，看待各式飲品，我也尊重任何飲品所呈現出的文化風格，因為這些都可以幫助我們品嚐出其中的深厚內涵。

在小小的台灣，因為有豐富多元的茶樹品種，得天獨厚的生長環境，以及百年來與時並進的製茶工藝，這些種種原因，造就幾款我非常推薦的經典台灣茶。

1 東方美人茶

茶葉的外觀嬌嫩可愛，呈現紅、白、綠、黃、褐的繽紛色彩。茶樹在生長過程中，

葉片受到小綠葉蟬的啃食，造成特殊的發酵作用；製成茶葉後帶有酸酸甜甜的果香蜜韻，喝起來就像初戀的感覺。東方美人茶產於夏季，在當令季節喝熱茶確實會有點喝不下，但此茶特別適合製成冰茶飲用，是少數冰茶比熱茶的風味更加突出的茶款。在台灣的桃竹苗和坪林、石碇茶區都可以見到東方美人的蹤跡。

2
阿里山金萱

這是茶業改良場培育出的新品種，目前在市面上頗受歡迎，其特殊之處在於品種獨有的牛奶糖香（也有人認為是奶香），其他茶種不容易找到類似的氣味。一般來說，為凸顯其品種特有的風味，多半製成清香茶；茶湯清爽甘甜，奶香中伴隨淡淡的花香，十分迷人討喜，只要喝一杯，保證顛覆你對台灣茶的想像，立刻愛上台灣茶。茶區遍布在南投和嘉義阿里山茶區，又以阿里山茶區的品質較好。

3
高山茶

淡雅的蘭花香氣，甘甜帶果膠質口感的茶湯，以及飲後緩細深長、綿延不絕的韻味，這些都是一杯高山茶的獨特魅力，也是目前台灣所有茶種中，風味表現最全面、最平衡的茶款。如果對於台灣茶有任何美好的想像與期待，在一杯優質的高山茶中都可以找到，其品種為青心烏龍，因為多種植在海拔一千公尺以上的茶區，故名高山茶，著名的茶區有阿里山、杉林溪、梨山，目前海拔最高的茶區為兩千六百公尺的大禹嶺茶區，品質優異，產量稀少，更是高山茶中的夢幻逸品。

這三款茶，是我認為「當代」平均水準表現較高分的台灣茶種，通常就算你抱著很高的期待去喝，敗興而歸的機率也較低，特別推薦給從來不喝台灣茶的你，不管過去基於什麼理由不喝，都希望你看了以上誠心推薦後，願意開啟台灣茶初體驗，慢慢感受台灣茶的魅力。

除了這三款茶外，「過往」在台灣還有許多頗負盛名的茶款，在網上搜尋也可以立刻找到所謂的「台灣十大名茶」，但是有許多名氣很大，歷史悠久的茶區，因為土壤及茶樹老化，還有氣候暖化的問題，讓茶葉品質漸漸地不如從前優異，現在許多台北人或許無法想像，在二三、四十年前的南港，能產出當時台灣品質最優秀的茶。就像國中課本寫的，茶葉適合種植在氣候涼爽、排水良好的丘陵地，在過去的台灣，到處不都是這樣的地方嗎？以前不需要在「高山」種茶，也能夠做出甘甜美味的好茶，但隨著工業化、都市化的發展，改變自然環境，台灣茶葉發展的軌跡，也在重新尋找新的出路。

買一泡好茶給自己

02_07

試喝得到片面的滋味
怎能有精準的判斷

我很享受每一次買茶過程，雖然經過這麼多年，每一次去茶行買茶多少還是會有些忐忑，但是如果能買到自己「心愛」的茶，對我而言，都是人生莫大的滿足。

但是，要買到心愛的茶，一直都不是一件容易的事……

首先，必須對自己的口味與喜好，有非常清楚的認識，究竟是喜歡清香茶的清新淡雅、原始自然，還是熟香茶的烘焙溫潤，還有一些帶有特殊花果香氣的，也非常討喜迷人，又或者比較喜歡成熟、內斂、濃厚的老茶，台灣雖然很小，但茶種真的非常多。

如果你常常逛菜市場買水果，就會發現每個月的當季水果都不太一樣，當季水果通常都比較鮮甜可口，茶葉也一樣。大部分的台灣茶以春、冬兩季的品質較好，但有一些茶種，例如：東方美人茶、紅茶，則必須選用夏茶 — 製作，更能表現出特色。假設想要在早秋時節品嚐高山茶，不妨等待冬茶上市，或選擇產季才剛剛結束的東方美人，較容易挑到品質上等的。

儘管現在大部分的茶都可以抽真空保存，但抽真空保存也只是減緩茶葉變質的速度，無法永久的保持鮮度；因為「抽真空」之後真空袋內仍存有空氣，無法做到完全真空。另外，看似乾燥的茶葉，其實本身仍帶有水分，在空氣和水分的作用下，茶葉就會在真空袋裡慢慢地氧化、變質；如果是烘焙程度低或是發酵程度低的茶種，更是非常容易「走味」。根據自己的經驗，特別是清香類的茶種，在

完全未拆封時，從春天擺到冬天再打開來喝，鮮甜的當令口感已消失得無影無蹤，味道也帶有淡淡地陳味、酸味。選擇當令的茶葉購買是非常重要的一件事，而且，購買後，儘快喝完才能品嚐到「多次」的鮮甜，拆封後也要將真空袋的空氣擠壓出並封口保存，才能避免茶葉快速走味，如果輕忽這些小細節，即便買到好茶，最美的風味也很可能只出現一兩次。

那麼，到底該去哪裡買茶葉，才能買到品質比較好，價錢又合理的呢？

台灣茶從一斤幾百元到一斤上萬元的都有，不見得傳統茶行一定賣得比較便宜，也不一定百貨專櫃就比較貴，直接去山上茶園向茶農買，也不一定有好茶買，重點不是「在哪裡買」，因為在哪裡買都有可能踩到地雷。很少有一間茶行，每一支茶都無可挑剔，所以必須根據「試喝的結果」，看看是否符合自己設定的「預算」，隨著自己喝茶功力逐漸提升，就可以花較少的錢，買到較好的茶。

不過如果幾乎沒有任何茶道基礎，看似公平、公開、公正的試喝，其實對於評鑑茶葉好壞與否，不太有意義，因為每一間茶行沖泡的手法都不太一樣，選擇的器具也不盡相同，有的用紫砂壺，有的用鑑定杯，有的用蓋杯，有的用一個瓷碗加一支瓷湯匙等等，這些在試喝時常見到的茶具，有些是有特定的功能性，我個人認為，不怎麼適合作為在「消費者買茶葉」試喝用，因為沖泡出的口感，和一般居家生活中會使用的沖泡器具，實在是差太多，如果你不了解這個器具所要強調

的面向是什麼，你喝到的只是使用這個器具沖泡出的「片面的滋味」，其實並沒有辦法對這個茶做出很精準的判斷，這是其一。

其二，假設你試喝三種茶，茶行老闆其實可以透過不同的沖泡技巧，隱藏三者的缺點，凸顯三者的優點，但是你買回家之後，對茶的了解度不夠，也沒有高超的泡茶技巧，就很容易發生「為什麼在茶行喝的時候很好喝，但買回家卻變得不好喝？」基本上根據我的經驗，大部分的茶行，鮮少做出「給你試喝A茶，卻拿低劣的B茶給你」這樣黑心的事情，但茶行老闆怎麼老是泡得比我們自己泡的好喝，卻是很常見的事情。

正因為試喝實在是一門非常高深的學問，即便自己早已買茶多年，偶爾還是會踩到地雷，所以後來我在試喝之後，如果覺得這個茶還不錯，價位也在預算內，我都會先買「小包裝」回家。一斤（六百克）好幾千元的茶，如果買四兩（一百五十克），經濟負擔較輕；小包裝拆封可以很快喝完，品嚐到鮮度較高的茶葉，一般常見的半斤裝，對於沒有天天泡茶的人來說，很可能喝了三、四個月都喝不完，最後茶葉都會變得很難喝。再者，用自己比較習慣的器具、方式沖泡出的茶湯，

1　夏季孕育的茶樹富含茶多酚，適合製作發酵程度高的東方美人茶、紅茶。春、冬兩季孕育的茶樹富含胺基酸，適合製作發酵程度低的茶種。

在評鑑上比較不會發生失誤，如果真的覺得很不錯，再回去多買一些就好啦！反正茶行又不會跑掉，只不過偶爾還是會發生，再回去買的時候，那個好茶已經賣完了，這個時候，也只能仰天長嘆⋯⋯

沖泡一杯
天地人的心血

學習用各種茶具泡茶的
第一步 珍視茶葉

在茶道廣博、浩瀚的世界中，只要一旦走入，就會被形形色色的面向吸引，甚至到了痴迷的程度。

有的人非常喜歡具有特別風格、氣味的茶，這些茶有的是某些師傅用一些特殊手法製成，或是當年的氣候條件特殊，造就非常珍貴獨特的氣味；有的人特別喜歡蒐集紫砂壺[1]，擁有許多不同泥料、造型、年代的古茶壺，有些獨一無二的古茶壺，增添品茶時動人的歷史情懷，更讓收藏者視若珍寶，也只有在非常重要的場合才拿出來使用；有些人則專注研究茶道進行的儀式，超過千年的茶文化，歷朝歷代在表現茶道都有其獨特之處，茶席舉辦的季節、場地，茶席進行的程序、服裝、器具，沖茶者與品茗者的互動，在在體現出茶文化極高的美學層次。

從我一開始接觸茶道，就對「泡茶」這個部分特別感興趣，一直希望自己沖泡出各式茶最珍貴美好的滋味，除了自己品嘗，也讓其他人感受到茶的美好。在內心深處，一直把茶葉當成非常珍貴的寶物，小時候讀過「誰知盤中飧，粒粒皆辛苦」[2]，理解農人的辛勞以及粒粒的白米得來不易，當我漸漸理解茶樹的生長歷程和茶菁的製作過程，更能體會捧在手中的這些茶葉，粒粒都是天、地、人的心血，而在「泡茶」這最後一個環節，就是即將要把蘊含在茶葉中的精華，轉化成一杯可口、甘甜的茶湯，每次想到這裡，我都會格外興奮，也總提醒自己必須更加專注、用心地泡茶，才不辜負天地以及製茶人的辛勞。

想要把茶泡好，除了要對於茶葉的特性、狀況非常了解，還必須認識各種主要的泡茶器具，不同的器具，使用方式不同，也能呈現不同口感。在這些林林總總的茶具中，材質上不外乎分成瓷器、玻璃、紫砂三類，瓷和玻璃製成的茶具，因為器具表面幾乎沒有毛細孔，不會對茶湯有好或壞的影響，在沖泡時，能一五一十地表現出茶葉原來的氣味，比較常見的就是蓋杯，蓋杯使用的難度不高，只要放入的茶葉量適中，一般而言都能沖泡出不錯的茶湯，對於初學茶道的人，要先排除「沖泡技巧」的學習障礙，好好地認識茶葉的味道，蓋杯絕對是非常合適的茶具，唯一討厭的地方就是比較燙手，不熟練的人可能會因為注入熱水後燙手，一鬆手就打破蓋杯。另外就是瓷器或玻璃製成的茶壺，很多人的家裡可能沒有蓋杯，但大部分都會有這類茶壺，一般來說，這類茶壺的容量比蓋杯多出許多，大約落在三百毫升至五百毫升，在沖泡時需要特別注意茶葉量和水量的比例是否適當。

其他瓷器製成的茶具還有鑑定杯、鑑定碗、鑑定匙，這些不同的器具，主要是供鑑定茶葉品質、等級之用，儘管在茶行試喝時常見，但作為居家品茶之用，並不太適合。

大部分的人，在走入茶道的領域一段時間之後，都會選擇紫砂壺作為常用的沖泡器具。紫砂壺的學問非常深，要搞懂紫砂壺本身就不容易；泥料的成分是否天然、茶壺的做工是否精細、燒製的窯溫是否足夠等等，光是學會這些，就得花上很長

一段時間。但儘管紫砂壺的學問高深、使用難度高，但紫砂製成的茶壺，非常適合表現台灣茶的特點，甚至選對了茶壺，還能將茶湯提升到更高的境界。台灣茶以緊實的球狀烏龍為主，紫砂壺的逼溫效果高，能在短時間內使茶葉舒展釋放精華；

此外，紫砂壺的表面有很多毛孔，能吸附水分轉化茶湯，好的泥料製成的茶壺，能幫茶湯加分許多。紫砂壺也有非常多元的造型，相同的泥料，不同造型的茶壺，都會使茶湯呈現不同風味，也增添沖泡的樂趣。如果和蓋杯相比，蓋杯沖泡出的茶湯，是比較乾淨、單純的口感，紫砂壺沖泡出的茶湯，則是比較豐富、細膩的口感。

近年來，市場上也出現許多新穎、便利的茶具，希望讓更多人能簡單享受泡茶的樂趣，輕鬆地品嚐台灣茶的美好，其實不管是用什麼樣的器具沖泡，一開始都不免有些不熟悉，無法沖泡出口感很好的茶湯，只要多用幾次、稍加調整茶葉量與浸泡時間，就可以學會泡茶，也希望你在慢慢摸索的過程中，漸漸體會這一杯來自天、地、人的心血，是多麼地珍貴而美好。

1　紫砂壺：紫砂壺是中國傳統品茗工具，相傳源自宋代至明武宗正德年間。製作紫砂壺的材料是紫砂礦土，由紫泥、綠泥和紅泥三種基本泥構成，統稱紫砂泥。因產自江蘇宜興，又稱宜興紫砂。

2　茶菁：從茶樹採下的新鮮茶葉叫做「茶菁」，還需要經過多道製茶工序，才會成為茶葉。

二—九

「泡茶」這件事

唯有平靜的內心
能駕馭千變萬化的茶葉

比起喝茶，我更喜歡「泡茶」這件事。

每一次泡茶，都得和自己的內心對話一番：「今天要喝什麼茶好呢？朋友送的茶，說是龍鳳峽[1] 那邊產的，好像等級還不錯，但是今天下雨，又有些許涼意，還是喝熟茶好了，身子會比較暖。那要用哪一支茶壺泡茶呢？要用思亭？還是逸公？新買的石瓢[2] 對它的掌握度還不夠，就用它泡泡看好了。」每一次和自己這樣對話，內心都會得到很多平靜。

接著就要開始真正進入泡茶的儀式，稱呼它為「儀式」，其實不代表泡茶真的需要有什麼繁文縟節，才能泡出一杯好茶；但是在心態上，珍視手中的茶葉，保持內心的平靜和專注，卻是非常必要。如果說做菜有食譜，泡茶也有茶譜的話，在一開始學習泡茶時，真的買了很多茶譜，照著上面講解的順序和步驟，一次又一次練習泡茶；一般坊間的茶譜，會建議什麼茶搭配什麼樣的茶壺，配合什麼樣的水溫，以及每一泡的浸泡時間大約幾秒比較適當。說實話，照著茶譜做，很少能泡出一杯令人滿意的茶。

懂茶的人，通常會有「相輕」的惡習，一開始我也覺得茶譜錯，懷疑寫這本書的人「到底會不會泡茶？懂不懂茶啊？」我照著自己的步驟和方法，調整幾次後，都可以泡出更好喝的茶湯。但隨著自己愈來愈深入茶的世界，理解所有自然的洗禮以及人工的雕琢，都會在茶葉身上留下印記，如果這些印記有好有壞，茶湯的

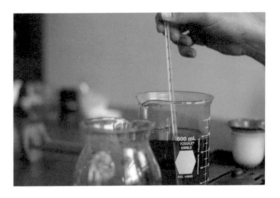

風味也都會真實地反映出這些優點和缺點，茶葉始終是以如此開放的姿態，昂然佇立在台灣島上。

作為一個愛茶者，我更加期許自己，保持一個包容、開放的心靈，去探究理解一切有關茶的事物。

多年以後，我終於明白，不是茶譜錯，而是泡茶這件事，除了一些大原則，「其實根本沒有一定的方法」；再者，自然與人文的點點滴滴，如果都會改變茶的風味，代表茶葉本身其實是「異常敏感」的東西。雖然我們不參與種茶和製茶，但在泡茶這一端，也有非常多因素，會影響到茶湯的風味。當茶譜請你準備一支一百二十毫升的茶壺，作者準備的是朱泥製肚圓的矮壺，而你準備的是紫砂製的瘦高壺，同樣容量，不同泥料、壺型，沖泡方法就不會一樣；如果茶譜教你的是沖泡高山茶的手法，作者準備的茶，在當年品質狀況特別好，沖泡上難度相對低，但是如果你買的高山茶，剛好那一年茶園在生長期遇到乾旱，這樣的茶，喝起來普遍有底燥，但茶味又會偏淡偏虛，沖泡的方法就絕對不是每一泡浸泡時間幾秒，逐泡增加浸泡時間這麼簡單而已。還有茶譜上常見的什麼茶用「什麼樣的水溫」沖泡，其實很多資深茶友，是真的會準備「水溫計」，但是一般的家庭只有氣溫計、體溫計，很少家中會準備水溫計，當水壺的水燒開，假設預備要泡的是綠茶，水溫要低一些比較好，於是我們就開始耐心等候水溫從沸騰的一百度，逐漸降到

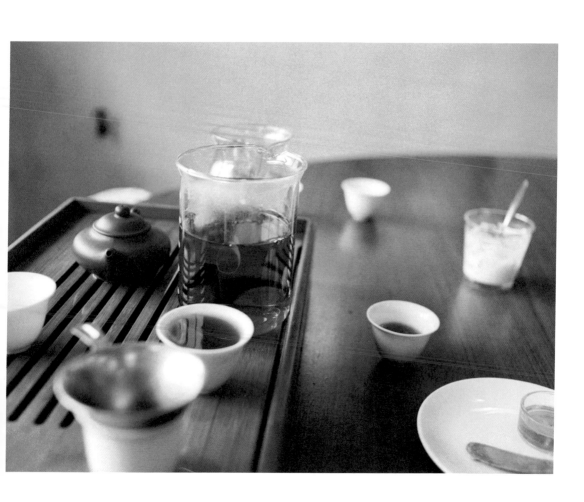

八十度，但是夏天和冬天的降溫速度不同，再講究一點，不同房屋坐向，造成的通風效率不同，降溫速度也會不同。如果一定要照著茶譜的方法泡茶，有太多因素，是我們無法掌握。

與其照著茶譜做，不如用自己手邊有的器具，先暫時不要理會水溫這件事，就用可以簡單取得的沸水，多嘗試幾次，練習沖泡出「濃度適中」的茶湯，是我給初學泡茶的人最誠懇的建議。濃度適中，是指茶湯沒有過多的水味（太淡），茶湯也沒有對於舌頭太多的壓迫感（過濃），濃度適中它不是一個點，而是一個區間，所以要泡出濃度適中的茶，基本上不是一件困難的事情，只要在「泡茶器具、茶葉量、浸泡時間」這三者間調整兩、三次，大概就沒什麼問題。當你可以沖泡出「濃度適中」的茶，接下來就稍微再深入一點、縮小範圍，找出自己「比較喜歡的濃度」，有的人喝茶喜歡略淡，有的人喜歡略濃，當你在尋找自己「比較喜歡的濃度」，就會發現茶葉可以隨著你的喜好，表現出不同風味，它是可以和你的味覺互動，而且產生共鳴的，有些茶適合泡得淡一些，香氣、甜潤感會稍高，有些茶適合泡濃一些，口感、韻味會很好。

在泡了幾次之後，你會希望能夠泡出更好喝的茶，接下來不妨照著我的建議做，除了沖泡的器具和飲杯，再多準備一個大一點的容器當茶海[3]。把你習慣放的茶葉量再多放至少零點五倍，把你習慣的浸泡時間至少減短一半，沖茶時，舉高水壺，

增加水柱到茶葉的距離，每次注入略高於茶葉的水量，隨茶葉舒展膨脹略增加水量，並且將前三泡的茶湯，集中在另外準備的大茶海，再開始品嚐，茶海將茶倒到飲杯時，盡量低一些，不要讓茶湯產生氣泡。這樣的方式，多嘗試幾次，我保證你會像我一樣，愈來愈喜歡泡茶這件事。

1 龍鳳峽：杉林溪著名的茶區，位於南投縣竹山鎮，海拔約一千六百公尺。

2 思亭、逸公、石瓢：紫砂壺造型的名稱。

3 茶海：泡茶時，收集茶湯的容器。例如：泡茶用一百五十毫升的紫砂壺，茶海用五百毫升，約可收集三泡茶湯後開始飲用。

一杯茶
怎樣才叫好

不需加糖的甘甜口感
是好茶的基本要求

如同茶道世界的多元面向，每個人喜歡、深入的不一樣，一杯茶，怎樣才叫好，每個人的定義都不一樣。

有些人喜歡茶道中表現歷史文化的部分，鍾情老茶壺、老茶具，也往往對老茶特別著迷，基本上非老茶不喝；只要是老茶，就給予很高的評價，畢竟年代久、保存好，本身就已經非常難能可貴。過去的茶喝起來，就是和現在的茶感覺不一樣，這是從「稀有珍貴」的考量，評斷一杯茶的好壞。有些人喜歡帶有特殊氣味的茶，我曾經帶著自己十分滿意的茶，去給一位茶葉界的資深前輩品嚐，當她品嚐完後，竟然對我說：「香氣很好、茶湯也十分甘甜，以金萱來說，韻味有如此表現，已屬上品，但這種中規中矩的路線，我就是不喜歡。」接著她請我喝一泡她給予極高評價的茶，茶湯入口後沒有滑潤感，吞嚥之後，茶湯造成了許多刮舌感，也不怎麼甘甜，味道說不上奇怪，但就是和一般喝到的茶不太一樣，還算是可以從「欣賞」的角度，去品嚐的風味。她說：「這是某位非常有名的製茶師傅特別處理，將茶菁的揉捲度介於條索狀的包種茶和球狀的烏龍茶之間，才會有如此特殊的氣味，儘管茶湯有一些不是這麼完美的地方，但我還是偏好這樣的茶。」這比較是從「特殊性」的考量，評斷一杯茶的好壞。

茶道之所以為「道」，正因為「茶」本身的特性就是可塑性極高、包容力極強，光是茶葉就能夠呈現千百種氣味；和其他領域的事物相結合，一切又是如此自然

和諧，無論從哪個角度欣賞，都能夠看見它的美好，當每個人在講述自己感受到的美好時，也都能輕易地形成一番見解、道理。

一杯茶，怎樣才叫好，對單純想要「喝好茶」的我來說，與茶道相關的那些事情可能不是這麼重要，「茶湯的品質」才是評斷好壞的依據。和大部分的人一樣，家裡也不是做茶的，儘管偶爾會收到贈送的茶，但基本上所有自己喝的茶，都是要花錢購買；從年輕消費者的角度來說，除了必須非常強調「C/P值」，基本上「好不好喝」才是重點。那怎樣才叫好喝呢？我認為如果要花錢買茶，還要費一番工夫泡茶，才能喝到茶，那這杯茶最起碼要有「天然的甘甜」，不然直接買一杯「加糖的甘甜」就好；市場上有那麼多現成飲料可以選擇，更何況有時候連白開水喝起來都很甘甜，不過天然的甘甜當然比不上加糖的甘甜來的強烈、直接、明顯，但是在多喝幾次之後，慢慢地就會發現，天然的甘甜雖然比較微弱、柔和，卻會在口腔中存留舒服的感覺，生出的口水也略有甜味，但加糖的甘甜可能入口時很好喝，但喝完以後嘴巴會有酸酸、澀澀的感覺。

除了味道，一杯茶好不好，還必須從「觸感」來評價，如果這杯茶喝下去之後，造成口腔內任何的一個部分，不管是舌頭、牙齦、上顎等等，有不舒服的感覺，就不能算一杯好茶。那些不舒服的感覺又可細分為「磨、刮、咬」，有些茶，在入口之後，很快地舌頭就有被茶湯「磨過或刮過」的感覺；有些茶，喝下去之後，

慢慢的在舌尖會有一種刺刺的感覺，一般稱作「咬舌」（台語）。用「觸感」評斷的道理也很簡單，既然茶葉是要花錢買的，如果連一杯「白開水」喝下去的滑潤感，都可以比這杯茶好，那怎麼能算是一杯好茶呢？

在評斷「甜度」時，要特別考量「濃度」問題。有時「濃度」對於「甜度」的影響很大，茶葉品質可能很好，但泡得過濃，就不太能表現出甘甜的味道，而偏向表現茶韻的層次感，基本上要判別茶是不是有甜度，最好用濃度適中的標準去判斷，只要喝起來舌頭沒有什麼壓迫感，也沒有喝到水水的味道，那就是「濃度適中」，如果泡得太淡，容易就會甜甜的，但那個甜度通常不一定是來自茶葉本身的甘甜，如同前面說明的，白開水都會帶有些許甜度，喝到的很可能只是白開水的甘甜口感。所以要判斷一杯茶好不好，對「濃度」一定要有基本認識。我見過很多茶行，在泡茶給客人試喝的時候，茶葉量都放得超少，泡出來的茶都是香香甜甜的，那就是在濃度不足的情況下，感受到假象的美好，當然喝淡淡的茶，也沒有不對，只是茶葉最珍貴的味覺享受，就是品嚐各種豐富的氣味，是帶有層次變化的，是可以再三綿延，回味無窮，這樣的感受，在濃度不足的情況下，是無法喝到的。

基本上「甜度和觸感」這個標準，適用於各個等級的茶種，不見得便宜的茶都不好，也不見得貴的茶無可挑剔；茶葉最後形成的價格其實取決於非常多種因素，一味追求高價的茶，往往會迷失在茫茫茶海。衡量自己的預算，然後用這個標準

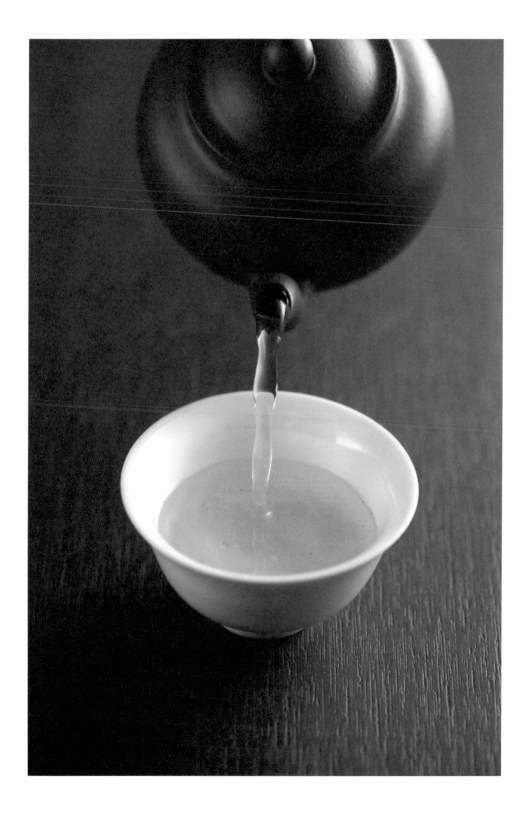

試喝，無形中會提升自己的買茶功力，很快地，你也會形成自己心中的茶道，對於一杯茶，怎樣才叫好，有一番很好的見解。

台灣茶 你好 ─ Permanent Revolution of Tea

二—十—

萌芽

02_11

這份美好氣味
如何成為你我的生活飲品

98

以前常聽人家說，要泡好一杯茶真的很難，因為茶每天的狀況都不一樣，一樣的茶，昨天泡，今天再用相同的沖泡方法，可是味道卻不太一樣。第一次聽到這樣的說法，其實有點難以置信，茶真的這麼難搞嗎？

逐漸養成天天泡茶喝的習慣後發現，茶天天都在變這件事情，真是一點也不假。有很長一段時間，我一直努力想要克服這件事情，就算茶每天都在變，我也要用沖泡技術去駕馭它，讓每天泡出來的茶都一樣；不過這件事情，終究還是失敗，因為那根本是不可能的。

當茶每天都在變化時，其實人也一樣。我習慣在午飯後，花個約三十分鐘，為自己沏一壺茶，看似每天一樣的事情，卻不見得能夠帶著相同的「心情」去做。有時候下午因為還有很多工作，就倉促地簡單泡了一杯濃度適中的茶，也沒時間要求一定要泡得多好喝；有時候下午沒什麼行程，就可以慢慢地、靜靜地享受泡茶的樂趣，品嚐一泡茶完整的香氣、甜度、韻味；有的時候，午飯吃得太過油膩，想要喝一杯淡淡的、爽口的茶；有時候，一吃飽就昏昏沉沉的，想要泡一杯濃郁的茶，讓強烈的茶味入口，眼睛為之一亮，好讓自己提神。還有些時候，忙到晚上十一點才回家，一整天工作下來身體很燥，想要喝杯茶舒緩心情、解除疲勞，但因為馬上就要睡覺，就不能把茶泡得太濃、太烈，必須要把茶控制在香甜柔和的口感。

在嘗試沖泡不同感覺的茶的過程中，漸漸地，我發現企圖駕馭茶，證明自己的泡

茶技術很好，讓每天泡出來的茶都一樣，這件事情根本悖離原先學茶的初衷：「喝茶不是為了證明自己很懂茶、很會泡茶，而是讓自己的生活中有好茶相伴，時時刻刻都能感受台灣茶的甘甜美好，不僅能夠增添生活的樂趣，也作為與人溝通、分享的媒介。」當我重新思考茶的定位，赫然體會，與其駕馭它，不如享受、體會它每天的改變，如果懂得欣賞茶葉的變化所創造的美好，那麼，反而能夠藉由這杯茶，滿足自己每天不同心情的需求。

還記得，在一次多年前的買茶過程中，一位資深的茶行老闆對我說：「年輕人喜歡茶真的很難得，一開始學喝茶，一定會有很多的迷惘，我相信在你現在的學習過程中，一定會有很多人對你說茶道很難、很玄，或是常常有人笑你喝不懂茶，或覺得你泡出來的茶不夠好喝，不管你將來遇到什麼難題，只要記得『開門七件事：柴米油鹽醬醋茶』，茶就是與我們每個人生活息息相關、密不可分的飲品，『茶道』或許有很多高深的學問，但如果你只是想要學喝茶、泡茶，既然古人都把它形容地如此淺顯易懂，其實常常喝茶、常常泡茶，就會明白。」

多年來，這段話一直藏在我的心中，不僅僅作為自己鑽研茶道，遇到挫折、瓶頸時的鼓舞，更是引導我建立心中理想茶道的座右銘。當我看到身邊有很多相同年紀的人，從未感受過與自己來自同一片土地上的美好，我深深覺得這是一件非常遺憾的事情；當我看到一些實力雄厚的茶品牌，設計出許多時尚新穎的包裝，卻

把注意力集中在伴手禮的市場，我也認為茶道的美學，可以不僅僅在包裝上表現；

當我看到有些前輩，企圖把茶道講述地愈來愈艱深、玄奧，我知道那只會讓茶愈來愈有距離感。

一直想著，有沒有另外一種可能，一種全新的、親切的、時尚的呈現方式，暫時拋開艱深的茶道，回歸到茶的本質，把茶的焦點集中在「生活飲品」，能讓年輕人直接體驗到台灣茶的美好。我也一直想著，有一種茶文化，能出現在這片土地上，向大家訴說著關於茶葉本身的有趣故事，不管是品種、產地、製茶工藝，這些自然與人文的點點滴滴，因為這些一直被忽視的點點滴滴，造就了台灣茶無盡的美好風味。當我一直這樣想著的時候，「京盛宇」也就這樣誕生。

CHAPTER 3

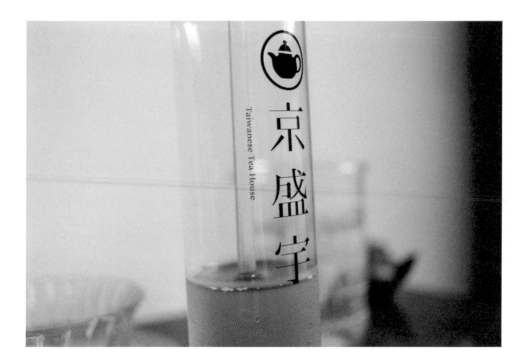

第三章・連結

一個符合現代人生活步調、美學風格的飲茶文化，讓無數美好氣味，用簡單時尚、輕鬆親切的方式，進入每一個人的生活中。

台灣茶
最美麗的想像

佇足城市的小角落
貼近生活的甘甜留白

學生時代，以及退伍後的幾年，很幸運有很多機會，在不同國家住上一些時間。旅行除了東看看、西看看，去一些必要的景點，留下快門的印記，確認自己來過這個城市，更令人迷戀的是，那段旅程的留白……

早已養成的喝茶習慣，讓全套茶具跟著旅行過很多城市。

我總會在城市裡，找一個舒服的角落坐下，也許是路邊的長板凳，也許是昏黃的小酒館，也許是時髦的咖啡店，什麼都不做、不想，閉上眼靜靜地，體驗這個城市的一切。體驗每個城市，自身的背景音樂、自身的生活步調、自身的氣味。很多時候，置身在不同語言、口音的世界裡，靜觀來來往往的行人，甚至聞到自己不熟悉的空氣，常常讓自己有一種恍如隔世的感覺，時間彷彿靜止了，靜止在一片美好的留白中。

總是在這樣的時刻，想起躺在行李箱裡的茶具，如果這個時候，也能喝到一杯好茶，這樣的美好時刻，似乎就可以隨著茶湯的韻味，延續得更加悠遠。但想要享受一杯好茶，只能等到回到旅店時，關上門細細品味。少了城市的動人畫面相伴，總是失色許多。

去過這麼多城市，月雖說是故鄉的比較圓，但台北真的好就絕不是妄語。這個城市，真的有很多舒服的角落、很多精采的畫面。知道咖啡的香醇，很迷人，也知道好酒的魅力，很誘人；但更希望在自己身處的城市裡，能有另一種選擇，來增

添這個城市的美好。

常常聽外國友人說，台灣有青鳥書店真的很好，其他國家都沒有這麼棒的書店，我一定會補上一句，台灣有台灣茶更好，因為喝過這麼多茶，始終認為全世界最好的茶就是台灣茶。走在這個城市，那麼多個舒服的角落，欣賞那麼多美麗的畫面，如果可以同時喝到自然甘甜的台灣茶，我想這將會是這個城市、這個島上，最舒服美好的體驗。我心中一直嚮往這樣一個簡單的畫面，於是，「京盛宇」誕生。

回想過去學茶那一段過程，雖然只是為了想喝一杯好茶，但卻必須經過重重的阻礙；心想或許很多人和我一樣，希望生活中有杯好茶相伴，但只要想到泡茶要準備那麼多茶具，還得去茶行買茶葉，想到這些林林總總門檻這麼高的事情，很多人就會打退堂鼓。那麼有沒有一種可能，不需要買茶葉、茶具，卻一樣可以品嚐到傳統功夫茶的美好滋味呢？於是我們打造了「紫砂壺手沖茶飲」一種方便、快速、有質感的台灣茶體驗，同時符合現代人的生活步調、美學風格的全新飲茶文化。

「京盛宇」一直在努力的，其實就是我過去城市旅行的過程中，一直在尋找的另一種可能。身為台灣島的一份子，是否能夠用台灣島所孕育的獨特美好，讓台灣的城市體驗，創造出與其他城市，截然不同的美好呢？「在地的本質，時尚的呈現」，是我對台灣茶最美麗的期待，也是我對悠遊台北，最美好的想像。我時常

去京盛宇的門市，不為工作，只為了用一杯茶在這個城市做片刻的美好停留。

我喜歡聆聽自己熟悉的背景音樂，呼吸自己熟悉的氣味，我更喜歡，沈浸在品茶的寧靜氛圍中，品嚐每一口，最甘甜的留白。

台灣茶 你好 ——
Permanent
Revolution of Tea

三—二

京盛宇的隨身瓶

一個全新的飲茶文化
一個最美麗的開端

Taiwanese Tea House

京盛宇

二〇〇八年底，想要創造一個截然不同飲茶文化的心，愈來愈強烈。

過去學茶的日子，是孤獨而寂寞，身邊幾乎沒有一個朋友喝台灣茶；因為過去不好的喝茶經驗，覺得茶是很苦、很難喝的東西，甚至用異樣的眼神看我，怎麼會如此沉迷於舊時代的產物，這樣一個老派的嗜好。在思考一個全新飲茶概念的同時，我深信，為了要吸引身邊的朋友，願意開金口喝一杯茶，不能單單只是從「口味」上，告訴他們有多好喝，必須從「視覺」著手，打造一個新穎、時尚的造型，顛覆大家對台灣茶的刻板印象。

光有新穎、時尚的元素不夠，理想的飲茶文化，一定要融入現代人的日常生活。

我觀察到有一些人喜歡喝茶，但因為種種因素，不管是買茶葉很麻煩、家裡沒有全套茶具，還是喝茶得上茶藝館或陽明山、貓空等觀光茶園，傳統功夫茶道的飲茶形式，雖然可以沖泡出甘甜可口的茶湯，但是過於繁瑣的事前準備工作，過於冗長的品嚐過程，取得的場所也限制在少數幾個地方，這些諸多不便，造成大家寧願選擇其他的飲品。為了要解決這些種種的限制，符合現代人的生活步調、消費習慣，必須要設計出一種快速、便利的飲茶文化。

手搖茶鋪快速、便利的販售模式，非常值得參考；在炎炎夏日，總能看到排隊的人龍包圍著馬路上每一間外帶茶鋪，特別是午飯後人手一杯的盛況，這樣的飲茶文化幾乎已經深入到絕大多數人的生活中。但是即便有了快速、便利的元素，卻

沒有辦法真切地反應出台灣茶文化的精緻度，更何況在市場上無數的手搖茶品牌，又要如何讓台灣茶文化耳目一新、脫穎而出呢？幾度在發想設計的階段遇到瓶頸，但我深信，只要將思考的焦點，盡可能地貼近現代人生活所需，還是能夠為這個全新的飲茶文化，找到一個最美麗的開端。

在傳統功夫茶道中，幾乎都是以熱飲為主，但現代人對飲品的需求恰好相反，以冷飲為大宗；我們決定顛覆傳統的路線，從「冷飲」的容器出發，將容器的造型設計成簡單俐落的線條，因為愈簡約的設計，愈能吸引眾人的目光。礙於市面上常見的冷飲容器，只有紙杯和塑膠杯可以選擇，不夠精緻，也無法滿足我們對造型的需求。台灣的塑膠工業十分發達，塑膠射出品質非常優異，所以自行設計造型，委託廠商開發模具，儘管投入的成本高昂，卻是一條可行的路，因為不考量熱飲的需求，選用的材質是ＰＥＴ[1]，簡單的圓柱造型十分討喜可愛，但為了不模糊焦點，導致消費者在容器和產品之間失焦，選用黑色的蓋子，刻意拉高瓶身，保留大面積的透明區塊，並嚴格要求瓶胚的透度，使茶湯的顏色可以輕易突顯出來，因為瓶子再怎麼美，主角始終是台灣茶。

在「京盛宇」，我們稱呼這個瓶子為「隨身瓶」，就是希望大家隨時隨地都能享受一杯好茶。第一代隨身瓶，為了要求質感，在瓶身的硬度上就比一般市售的寶特瓶高了許多倍，必須要非常用力壓，瓶身才會凹陷，當時為了測試它的耐用

程度，把瓶蓋轉緊之後，摔在地上數十次都不會破，而且茶水都沒有滲出，唯一的缺點就是裝了茶之後有點重，特別有些客人一次買了六、七杯，提起來確實有些吃力；；第二代隨身瓶，相較第一代採輕量化的設計，攜帶更加輕鬆便利，雖然硬度上略遜於第一代，但握在手中，略有彈性的手感，比起第一代堅硬的距離感，我反而覺得第二代更有親切感，更符合台灣茶的本質。

隨身瓶問世之後得到的回響，遠高出我們的想像，成功地吸引各個年齡層的人，很多人可能不見得對「京盛宇」有印象，但對於這個細細長長的瓶子，記憶度卻特別深。有人為了得到這個瓶子，從南部遠道而來，也有很多人太喜歡這個瓶子，把它當成裝水的瓶子重複使用，甚至在京盛宇的經營初期，常有客人只想買瓶子，不想買茶，面對這個現象，也讓我們十分苦惱，但儘管是這樣，它還是開啟很多人的台灣茶初體驗。

台灣茶 你好 ─

Permanent
Revolution of Tea

1 PET 在塑膠容器的分類為 1 號瓶，不代表材質的特性僅能一次性使用。舉例來說，奶瓶的材質為可耐高溫的 PP，分類上為 5 號瓶，也不代表只能使用五次。但一般來說，PET 的容器多作為飲品的包材，瓶口狹小導致清洗不易，長期使用導致的衛生問題，所以建議重複使用不超過一個月，每次重複使用也要盡可能清洗乾淨，同時因為 PET 本身不耐高溫，也要避免長時間放置在高溫的環境下。

前味、中味、後味

觸動味覺神經
感受氣味變化的美好體驗

隨身瓶簡約俐落的圓柱造型，裝入冰涼的茶湯後，表面上都會凝結一層霧氣，從瓶身望去，不同茶種各自透露屬於自己的茶色，如此繽紛動人的畫面，常叫人誤以為裡面裝的是香水，這個美麗的誤會，潛藏了一個最初的設計意涵。

茶樹品種、地理環境、製茶工藝的豐富性，讓小小的台灣，茶葉百百種，每一種茶都有屬於自己獨特的風味。這些來自純淨自然的芳香氣味，從熱水澆淋在茶葉的那一刻，就緩緩地揚起，在茶香四溢的空間中，從嗅覺的滿足，一步步深入到味覺的探索，進而提升為身心靈的享受。

我時常沉浸在高山茶的品茶過程，在一縷蘭花香中，鼻子最先感受到香氣的舒適和美好；再來是口腔品嚐到茶湯的甘甜與滑順，以及隱含在茶湯的花香，交織出味覺和嗅覺的美好體驗，待茶湯吞下後，殘存於口腔中的茶香，點滴都是回甘，讓一切依舊是如此美好。當茶香觸動腦神經，豐富想像力，一閉上眼，彷彿置身在海拔二千公尺的原始森林中。

希望能讓大家對這種美好的體驗，能有深刻感受；有趣的是，這樣的體驗，是有「順序」性，就像香水的氣味一樣，有「前味、中味、後味」的變化，喝台灣茶最真實而迷人的享受，莫過於此，這也是隨身瓶設計類似香水瓶的緣由。

有很多從來沒有喝茶經驗的年輕朋友，因為「京盛宇」，第一次真正喝到台灣茶，台灣茶細膩的味覺表現，很難三言兩語說盡。常常可以見到在傳統茶道一些描述

喝茶感受的詞彙，例如：生津、喉韻、醇厚、入口即化、氣貫天靈、果膠質口感等等，這些確實都是形容喝茶的美好感受，但對於初嚐台灣茶的人來說，卻不太容易與自己得到的感受連結，如果沒有很長期的飲茶習慣，不太可能從幾杯茶中抓到這些感覺；再者，說法難以統一也是很大的問題，有的人覺得是回甘，有的人覺得是生津，有的人說嘴巴覺得甜甜的，沒有專業的訓練，要正確具體地說出口腔、身體的種種感受，真的不是一件容易的事。

很多時候，透過文字、語言的輔助，確實有助於快速地進入茶的世界，但我希望能用更簡單的方式，讓大家體會一杯茶的層次變化。如果不直接說出每一杯茶的具體感受、風味，而透過「前味、中味、後味」的概念，靜靜地體會從喝茶前、喝茶中到茶湯吞下後的氣味、感受的變化，這樣的方式是不是更有助於讓大家「從零開始」，進行自己的茶道初體驗呢？

實驗結果證明，這樣反而教會了很多人，在短期內「學會喝茶」，將整體喝茶的過程，細分為三個階段，讓各個階段的感受更加明顯，不僅僅能感受不同階段，茶湯的美好風味，甚至能喝出茶湯的缺點，這個結果，對致力打造簡單易懂的茶文化的我們來說，是很大的鼓舞。

隨身瓶的造型，隱含了將台灣茶作為香水的比喻，這是刻意藏在最初的設計概念中；將台灣茶的風味變化，借用香水的「前味、中味、後味」概念比喻，竟讓許

123

多人對於喝茶這件事，再也不覺得困難，輕易地就能感受到台灣茶的美好，如此良好的效果，卻是我們始料未及的。

1

香水的「前味、中味、後味」，香水由不同的香料調配而成，而不同的香料所需散發出來香氣的時間都不同，於是每一瓶香水就有它獨特而豐富的前、中、後味。所謂前味，就是在香水擦後十分鐘左右散發的香氣，並不是香水的主要味道，因為僅能維持幾分鐘而已；中味是在擦後三十至四十分鐘顯現，是一款香水的精華所在，一般可持續數小時或者更久一些；後味需要經過三十分鐘至一小時以上的時間才能聞到，持續的時間最長久，可達整日或者數日之久。

三—四

貼近生活的
沖泡藝術

融合傳統與現代
零距離的台灣茶初體驗

「沖泡」是茶道世界中，最貼近生活的一部分。

茶樹經歷大自然的洗禮，茶菁再經過製茶人的精心雕琢，最終以茶葉的姿態呈現，為了要將茶葉化做甘甜美好的茶湯，京盛宇精心打造一張茶吧台，希望能完美體現生活中的沖泡藝術。

在傳統茶道的範疇中，有許多著墨泡茶的篇章，從各種精緻茶具的陳列擺設，以美學的形式，為茶席揭開序幕；選擇的茶器同時說明泡茶者的「沖泡路數」，通常這時，茶席現場都是鴉雀無聲，所有人靜靜地端看泡茶人，繼續煮水、理茶。

煮水當然有一定煮沸方式，不同的茶葉也必須搭配合適的茶壺，並且依據茶席當日的氣候、茶葉狀況，採取適當沖泡方式，一般來說，經驗豐富的泡茶人，用非常細膩的方式，稍稍調整沖泡的手勢、姿態，就可以呈現不同氣質的茶湯，這些細微的部分，外行人很難看出。一場別出心裁的茶席，除了品嚐別具特色的茶湯風味，也可以感受茶道的美學和禪意，每一個部分，更隱含著泡茶人的茶學素養和深度。

儘管這樣的茶席很美好，卻不夠貼近現代人的生活，光是喝茶就已經讓大部分的人感到頭痛，何況是理解體會其中的茶道學問？如果只是為了泡一杯好茶，是不是可以將傳統茶道的表現方式簡化呢？

我根據自己多年的泡茶經驗和品茶心得，從傳統茶道中去蕪存菁，深入研究各種

沖泡技巧，擷取能表現茶湯甘甜滋味的部分。在沖泡的器具，選擇非常適合台灣茶的紫砂壺，紫砂壺的逼溫效果高，能夠在短時間內釋放茶葉精華，並且在風味的層次表現，優於其他茶具。另外傳統茶道中，在「喝法」上習慣一泡一泡分開喝；

其實目前台灣茶以清香茶為主流，逐泡茶湯之間的起承轉合並不明顯，還有些茶葉不耐泡，茶湯滋味在三、五泡後急轉直下，更破壞喝茶的興致。於是我們捨棄逐泡分開喝的方式，改為數泡茶湯混合喝；茶湯混合後，在觸感上，可以增加茶湯的稠度，喝起來更為滑潤；在風味表現上，彌補了單泡茶湯喝起來單薄的感覺，反而有完整而豐富的氣味表現，在同一泡茶，更能享受從頭到尾，一致無落差的品茶過程。

「量化」一直是傳統沖泡方式中，不被接受的表現方式，泡茶人習慣目測茶葉量，或是以手抓量，也算是凸顯自己的茶道功力，當水煮沸後，也根據自身的時間感，判斷水的降溫速度，決定何時開始泡茶。不可否認，很多資深的前輩，不需要秤，也不需要水溫計，就可以沖泡出很好喝的茶湯，但我更希望，能夠設計出標準化的沖泡流程，避免人為失誤，精準地展現每一泡茶的絕佳風味，將茶葉透過天平秤重，使用恆溫設備控制水溫，以有容量刻度的燒杯當茶海使用，這些都是對於精準的堅持。

京盛宇打造的茶吧台，可以看到不鏽鋼的吧台上擺設了紫砂壺和傳統茶具，也

可以看到天平、燒杯、實驗室用的漏斗，融合傳統和現代的器具和沖泡工藝，只為了呈現最好的茶湯。同時顛覆傳統功夫茶以熱茶為主，依據現代人的飲品需求，獨家研發「冰鎮」沖泡工藝，以冰涼的口感品嚐茶葉完整的氣味，更是飲茶的美好新體驗。吧台採「開放式」的設計，可以清楚地看到整個沖泡過程，泡每一杯茶都是一場表演，當泡茶人專注地沖泡，品茶人寧靜地觀賞，可以零距離的接觸台灣茶文化，也體現了茶道中的寧靜禪意。

茶吧台是京盛宇品牌精神的最高象徵，期待能將傳統的茶文化，透過現代的方式呈現，從品一杯好茶，觀看一場表演，讓茶道走入每個人的生活中。

三|五

創作氣味的藝術家

用心於每個環節
品味一杯真正的台灣茶

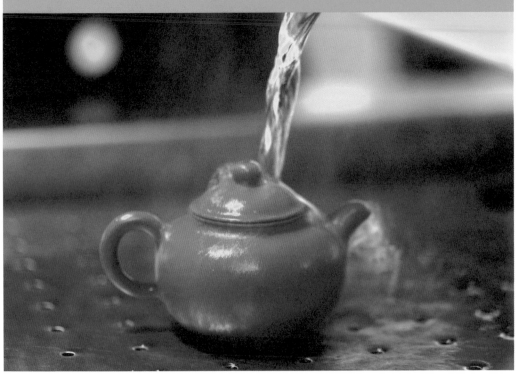

儘管紫砂壺手沖茶飲是無糖、無添加的，為何在飲用時，還是可以輕鬆地聞到茶湯的香氣、嚐到茶湯的氣味、甘甜，其中的奧妙就在於「控制氣味的溫度」，放大氣味的感受。

茶香，是沖泡流程中第一階段產生的氣味，為了讓茶吧台前等候茶飲的客人，在飲用前就能和茶的氣味有感官接觸，刻意地讓茶香不斷地從紫砂壺揚起。有烤肉或是油炸食物經驗的人一定知道，溫度愈高，食物一接觸烤盤或是油鍋，立刻就會揚起強烈的食物香氣；同理，當攝氏一百度沸水的強烈水柱沖擊到茶葉的時候，也能散發出陣陣的香氣。如果是阿里山金宣，就會有非常迷人的牛奶糖香；如果是東方美人，就可以聞到初戀般的酸甜果蜜香；如果是輕焙杉林溪烏龍，就可以聞到烘焙焦香和蜜香交織的古早味，有別於傳統用不同的水溫泡不同的茶，堅持用最高溫產生大量茶香，創造出引人入勝的飲前氛圍。

茶味，是飲用時在口腔中最直接感受到的茶湯觸感和氣味。基本上，當食物或飲品的溫度太燙或太冰，都無法提供口腔最舒適的溫度，以利於味蕾感受到大量氣味。以京盛宇的熱茶為例，使用沸水在三至四分鐘沖泡三百毫升的熱茶，完成的茶湯溫度大約在攝氏八十度上下，是對口腔非常不友善的溫度；因此不採用傳統茶道的窄口玻璃茶海，採用實驗室中的廣口燒杯，廣口燒杯降溫效率較窄口的器具高，在沖泡完成時可將茶湯的溫度控制在約攝氏七十度，飲用一兩口後，就

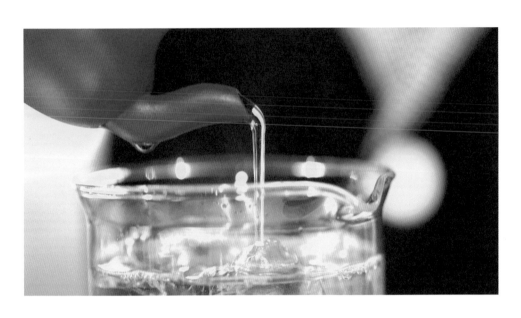

會接近熱茶風味表現最佳的攝氏六十五度。此外，考量部分的人有「慢飲」習慣，在茶湯溫度下降到室溫時，尚未飲用完畢，而茶湯溫度在逐漸下降的過程中，會讓人覺得茶湯愈來愈濃；相信很多人都聽過「茶要趁熱喝」的說法，涼茶容易過濃、變苦，因此在沖泡時，對於濃度控制下了很大功夫，即使在室溫狀態下，仍然能享受到茶湯舒服的氣味。

而在冰茶的部分，因為堅持全部都去冰，或許稱之為「涼茶」更適合。去冰的目的除了避免冰塊在溶化過程中稀釋茶湯，太冰也非常不適合味蕾感受茶的氣味。

也因為沖泡方式不同於手搖茶鋪採大鍋悶煮，煮成帶有過量茶鹼的濃厚茶湯，再透過稀釋和調味，調整成適合飲用的濃度；京盛宇的冰茶是每一杯以獨家設計的冰鎮方式現泡，得以冰涼的口感，品嚐如熱茶的真實完整風味。

除了控制氣味的溫度，放大風味的感受，還必須「創作」美好的氣味，才是一杯值得再三品味的好茶。無論是熱茶或冰茶，因為不同茶種產生不同氣味，不同氣味吸引不同的人喜愛，但我們設法在這些不同氣味中，「創作」大家都喜愛的共同氣味，就是「無糖的甘甜」。

「無糖的甘甜」是京盛宇認定好茶的標準，嚴選茶葉原料是必要的，正所謂巧婦難為無米之炊，如果食材本身就不好，再厲害的廚師也無法做出好料理。再者，各種輔助器具的使用，都是為了「小心翼翼」地呵護紫砂壺沖泡出的甘甜茶湯，

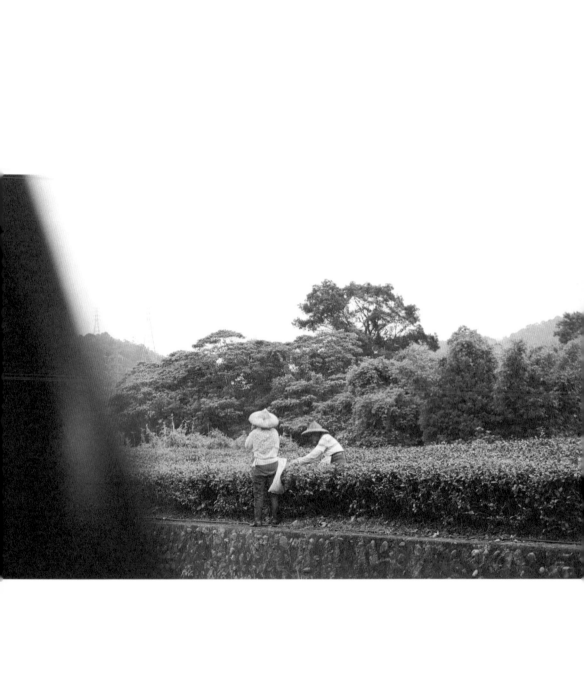

例如茶吧台上有實驗室才會用到的長嘴漏斗，其目的就是為了讓茶湯裝進隨身瓶時，避免茶湯產生泡沫，導致酸化破壞甘甜度。

京盛宇非常重視茶湯氣味表現的學問，除了茶葉原料的揀選和沖泡方式的堅持，以及專注在每一個細節的控制調整，就是希望能夠以不加糖、無添加的方式，重現一杯真正台灣茶的美好風貌。

三—六

台灣茶　最好

03_06

目前地球表面上最好的風味

喝了就知道

為台灣茶深深著迷，已有好幾個年頭，朋友都說，為什麼只喝台灣茶，不喝其他國家的茶呢？其實日本茶、中國茶、英國茶都有接觸，甚至也喝過馬來西亞產的紅茶。每個地方的茶都有自己的特色，只要用品種、工藝、產地的概念，品嚐時試著理解茶的風味，就能體會各國的茶文化所傳達的美好，當然很多時候，品嚐時也能輕易地發現，那份美好是有「極限」的，不容易有超乎想像的味覺感受，不容易有令人驚艷的氣味表現。

早已把茶當成生活中，不可或缺的飲品，天天喝，一天喝個兩三泡茶，是很稀鬆平常的；出社會前，除了吃飯、睡覺，一整天都在喝茶也是常有的事，如果不好喝，不可能一直喝的，但是就算很好喝，假如每天都喝同一種茶，喝久了也是會膩，這也是學茶過程中，開始涉獵其他國家的茶的原因之一。但是到頭來卻發現，台灣茶，還是最好喝，總能有超乎想像的味覺感動，甚至有讓人讚嘆不已的氣味表現，各式各樣的茶種，其實就算花上十年、二十年的時間，去探索、去品嚐，也總有訴不盡的樂趣。

有人說日本綠茶最好喝，我會建議他試試看台灣的高山茶，同是製作工藝上發酵程度低，為了表現出茶葉原始自然的茶質，高山茶卻多了一份綿長的韻味，而且以同樣的茶葉量相比，高山茶比日本茶耐泡許多。有人說中國的普洱茶最好喝，我會建議他試試看台灣的老茶。好的普洱茶餅價格非常高昂，非一般人所能接受，

再者普洱茶餅在陳化的過程中，常因為保存條件不理想，導致茶餅變質腐壞，一般人從外觀上不見得能夠分辨得出來，買回家剝開茶餅沖泡時，才發現茶餅內已經長蟲；反觀台灣的老茶，就算是品質極佳的，價格也不若普洱茶難以親近，加上台灣茶是以「青茶」製作為主，殺青程度高於屬於「黑茶」的普洱茶，長期存放較不易過度變質，而造成腐壞。以風味的表現來說，台灣老茶的口感，不見得遜於普洱，普洱茶是大葉種的茶樹，大葉種「太過有個性」的氣味，不是每個人都能接受，常被人誤會為「臭曝」的味道。

有人說英國紅茶最好喝，我會建議他試試看台灣的花茶。台灣花茶是以包種茶為基底，加上「窨花」1的製茶工藝，通常以茉莉花為主，將花卉與茶葉以完美比例結合，常有夢幻般的香甜口感，而英國茶擅長以各種花卉、香料複合調味，創作出許多美好的風味，論多元和豐富性，台灣花茶或許比不上，但是論單一氣味的結合，台灣的花茶仍是非常經典的好味道，包種茶為基底沖泡的茶質、口感，也比英式紅茶為基底的優秀許多。

如果一種茶文化要能夠滿足大部分人的口味，並且走入每個人的生活中，成為大家的生活飲品，首先品質一定要非常好，再來選擇一定要非常多元。我有幸窺見

1 窨花，花茶的製作工法，使茶葉反覆吸附多批鮮花的香味，吸附完畢後捨棄花瓣只保留茶葉。

台灣茶 你好 ｜ Permanent Revolution of Tea

台灣茶的豐富與美好，也期望能夠分享給這片土地上的每一個人，於是京盛宇所有的茶飲，都堅持只用百分之百台灣產的茶葉沖泡，並且為了呈現出台灣茶的多元樣貌，蒐羅不同品種、工藝、產地的茶款，包含不同發酵程度、烘焙程度的青茶、不同產地的高山茶、台灣花茶、台灣紅茶，甚至還包括經過「歲月陳釀」的台灣老茶，這些說不完、嘗不盡的美好，都是「台灣茶」。

三—七

直白淺顯的風味

關於茶葉的一切
只有一件事是真正重要

在過去鑽研茶道的過程中，懷抱著無比的熱情，想要一覽台灣各地的好茶，卻始終受限於諸多門檻。

想要喝一種茶，非得去茶行試喝選茶，每間茶行所使用的器具和泡茶的手法不盡相同，沖泡出來的味道不見得能真正反應出茶葉的品質，對於初學的人來說，要憑藉「試喝」買到真正的好茶，恐怕得先付出許多學費。另外，想喝一杯茶，必須有閒情逸致，因為在傳統茶道中，光是準備茶具、煮水、泡茶、喝茶這整個過程，恐怕就花上一、兩個小時，甚至還必須懂各種茶具的使用方式，也要懂泡茶，才有可能泡出一杯好茶，相信很多人一定有過的經驗就是，本來興致勃勃泡了茶，不管是自己喝還是和別人共度好茶時光，卻因為泡得不好喝，最後只好敗興而歸。

正因為這些門檻，無怪乎我在學茶的時候，身邊沒有一個朋友在喝茶，也覺得茶很難喝；別說其他人，我也因為這些麻煩事，吃了不少虧。

即便如此，在找茶喝茶的那個階段，遇見許多台灣茶的經典好味道，仍讓我深信「全世界最好的茶就是台灣茶」，漸漸地，心中燃起一個念頭，一個真切想要改變台灣茶的信念：台灣茶難道不能更簡單、親切嗎？要怎麼才能讓身邊的每一個朋友，體會到台灣茶的美好氣味呢？有沒有一種方式，能輕鬆直接地進入茶道的世界，真正認識台灣茶呢？終於在腦中閃過一個想法，何不直接泡茶給大家喝呢？讓大家不需要買茶葉，不需要動手泡茶，可以直接喝到一杯真正的台灣茶。

除了直接喝一杯，在茶葉介紹的方式，也捨棄傳統用地名、海拔高度、製茶工藝、等級的分類方式，也不去強調這是某一位有名製茶師傅製作的，或是去強調這是某地區的比賽茶。如果茶葉是茶樹品種、產地、製茶工藝的結合，那麼任何一項資訊都不足以完整說明茶葉的特色，而且這其中的任何一項資訊，都不能「證明」茶葉的品質，再有名的師傅，都有可能失手，做出爛茶；海拔再高的產區，也可能因氣候因素，無法孕育出品質優良的茶菁。再者，這些資訊，只有對於鑽研茶道的人，才有意義。鑽研茶道的人，會長期觀察茶葉的狀況，將各種氣味和資訊，相互研究比對，形成自己對於茶葉的心得和見解。「鑽研茶道」和「喝茶」是非常不一樣的兩件事，一個是將茶當作興趣嗜好，探索研究茶葉的學問；一個是把茶當成生活中的飲品，豐富生活的樂趣。

如果茶作為一種生活飲品，就有可能常常喝或天天喝，或是依據不同心情選擇不一樣的風味，那麼「這個茶喝起來大概會有怎麼樣的味道、感覺、體驗」，才是與我們每個人的味覺、心靈習習相關。

京盛宇用最直白、淺顯的方式，把所有蒐羅的茶款，用「風味的特色」為分類依據，分成四大系列：

清香系列——原始自然的茶質、豐富的後味體驗

熟香系列——烘焙溫潤的口感、細膩的中味體驗

特殊風味——特殊的花果香氣、美好的前味體驗

窖藏系列——歲月陳釀的風味、內斂深沈的氣質

每種系列的茶，會有一種根據品種、工藝、產地的氣味基調，例如熟香系列，就是茶葉經過烘焙改變氣味，在品嚐時會有一種烘焙溫潤的口感。除了風味的基調，每種系列的茶，在整個飲用過程中，還會有特別強調的品味重點，例如特殊風味的茶葉，在沖泡時、飲用前，就會有一股非常迷人、陶醉的香氣，讓品茶的氛圍頓時美好。喝台灣茶，最有趣的部分，就是感受前味、中味、後味的氣味變化，感受茶湯的層次與轉變，其實不需要知道茶葉的產地、工藝、茶樹品種，或是那個師傅製作，就可以利用自己的嗅覺、味覺或身心靈的感受，進入台灣茶的世界，感受台灣茶的美好。每一種茶的品質，並非用價錢、等級來決定，而是用前味、中味、後味的感受度，來決定這泡茶優劣，所以不需要別人說，自己就可以分辨出好壞了。

從一開始只喝高山茶，到現在將「前味、中味、後味」的概念，融入了自己的飲茶習慣中，不僅開拓了台灣茶的氣味視野，也能夠深切感受到每一種茶的美好風味和存在價值。希望透過京盛宇的紫砂壺手沖茶飲，從品味一杯真正的台灣茶開始，加上直白淺顯的文字介紹，也能夠讓大家熟悉這片土地上所有的美好風味。

品味——
來自心中的寧靜

靜心後浮現的好味道
還有生命的最珍貴

繁忙的都會生活，每個人在大部分時間裡，腳步匆匆；為了符合現代人講求效率、速度的生活步調，京盛宇精心設計一套沖泡流程，只要三至五分鐘，即可品嚐一杯傳統功夫茶道的進化版──紫砂壺手沖茶飲。搭配時尚搶眼、便於攜帶的隨身瓶，希望大家「再忙也要喝杯茶」；一直以來出現在百貨專櫃的京盛宇，也很努力在小小的空間中，讓「坐下來喝杯茶」這件美好的事情發生。

最初在專櫃空間的配置中，刻意讓茶吧台占據大半面積，成為視覺的焦點；因為京盛宇存在的目的，就是為了要沖泡一杯好茶讓大家品嚐，以及打造一個零距離的台灣茶文化。但是剩餘的空間，究竟要以茶葉商品展示為主，還是以內用座位為主；無論是和室內設計師溝通的過程，或是公司內部的討論，都出現過許多意見不同的討論。京盛宇是茶飲和茶葉複合販售的專櫃，考量業績的比重，當絕大部分空間都保留給茶吧台時，剩下的部分當然要以茶葉、茶具、禮盒等商品的展示為主，如果把剩下的空間作為消費茶飲的內用座位區，整個專櫃的配置就等於是超過八成以茶飲為主，剩下的二成才是作為茶葉商品展示使用，這樣的配置，一定會造成茶葉的業績表現不佳。

經營品牌這些年，很多事情的決定，除了考量業績，多少都帶有一點理想性；畢竟京盛宇就是緣於一個想要改變台灣茶的夢想，希望用盡一切的努力，將台灣茶最好的風貌呈現給大家。專櫃的空間配置，最後在我的堅持之下，座位就成為了

標準配備。我時常到門市觀察顧客的消費狀況，確實大多數的人都是以外帶居多；特別在假日，茶吧台總圍繞著等候茶飲的客人，但是座位區始終空蕩蕩的。約經過半年時間，才開始有許多客人在座位區，喝一杯茶、看一本書、上一下網，逗留的時間也愈來愈長。在熙熙攘攘的商場，座位儘管屈指可數，但無疑成為遠離塵囂的休憩場所，而緊鄰茶吧台的客人，也會在喝茶過程中，不時地與專櫃人員討論茶湯的氣味以及對於茶葉的看法。這樣的規劃，雖然犧牲茶葉商品的展示空間，卻讓每一杯茶，多了許多寧靜的品味時光。

感受茶香、茶味、茶韻，絕對是喝茶的一大享受，透過紫砂壺沖泡，無論是熱飲或冰飲，在飲用時都能有絕美的氣味感動，但是，除了自然的芳香甘甜，喝茶，還有一種關於心靈層面的價值，更是現代人在快速的生活步調中，十分迫切需要的，一種能夠讓人沉澱心靈、舒緩壓力的內在魅力，不自覺地就能讓心靜下來，心一靜，更能察覺出茶湯細微的氣味變化，從味覺和心靈的探索與釋放，產生一股難以言喻的寧靜美好，這是喝茶時最珍貴的享受。

「品味，來自心中的寧靜」是京盛宇的廣告文宣中，出現的第一句標語，說明靜下心來，就能嚐出茶的好味道，也說明來自內心的寧靜，更加值得追尋探索、再三回味。今後，無論在什麼地方出現，除了提供茶湯的美好風味，更要讓大家能好好地「坐下喝杯茶」，品味來自心中的寧靜。

三—九

產品的
設計概念

茶葉的靈魂 創造了
無數美好的消費經驗

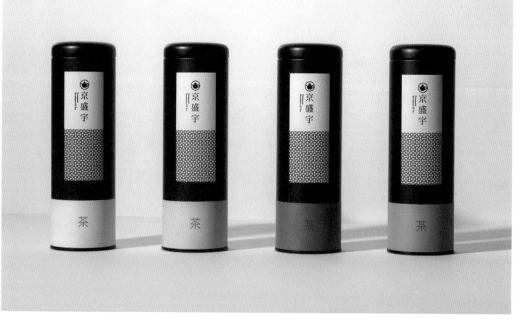

風味，是茶葉的靈魂，每一杯紫砂壺手沖茶飲，就是對茶葉致上最高敬意。

我們以崇敬的態度和專業的技術，極致展現出茶葉的香氣、滋味、風韻，在台灣島上散播台灣茶的美好風味；讓原來不喝茶的人，認識到它的美好，讓原來喝茶的人，在悠遊城市的美麗角落時，也能有它的相伴。

如果茶飲是接觸這些美麗風味的開端，那麼茶葉就是深入探索風味的另一個開始。多次接觸茶飲後，慢慢對各式風味，有了更深刻的認識和更美好的想像；希望能在自己的生活中，同樣複製出那樣美好的風味，於是開始購買茶葉，嘗試自己動手泡一杯茶，京盛宇的產品設計概念，就是聚焦在「讓購買茶葉以及泡茶變得更簡單」。

創辦京盛宇之前，我也是一個常常去傳統茶行買茶葉的消費者，在傳統茶行消費的過程，不外乎先溝通想找什麼樣的風味，此時會聽到一些茶葉界常用的專有名詞，例如：半生熟、重烘焙、三分火、七分火、輕發酵、重發酵、重底（台語）等等，這些名詞對於不常買茶葉的人來說，在當下聽了也無法和自己心目中理想的風味連結，所以常常會出現客人和茶行雞同鴨講的狀況，老闆也費盡心思猜測客人要的風味，然後大費周章泡了茶試喝，卻不見得是客人真正想要的味道，這樣尷尬的消費經驗，在傳統茶行中屢見不鮮。

既然「風味」是茶葉的靈魂，讓「選擇風味變得更直覺」，就是我們優先思考的。

京盛宇第一代的茶葉商品「經典鐵罐」，就是用四種顏色象徵四種風味基調，這樣的設計，就是讓想買重口味的熟茶、老茶的客人，避免靠近藍綠色、粉紅色的鐵罐，可以很直覺地拿起墨綠色、咖啡色的鐵罐，產品上市之後，根據觀察確實有一定比例的客人，是可以「自助式」的挑選商品，然後去櫃檯結帳。畢竟，店員的介紹到底是推銷，永遠是現場銷售的大哉問，如果能從設計，讓客人自己探索、發現自己喜歡的產品，不也是一種美好？

「經典鐵罐」初步提升了買茶過程的順暢度，但茶葉買回家之後，如何沖泡一杯好喝的茶，才是更重要的事。對於初次泡茶的人來說，如果第一次就泡得戰戰兢兢，然後喝了自己泡的茶沒有很美好而是很驚恐，那想必那包茶葉就很可能被封存在櫃子裡當傳家寶。如何讓「第一次泡茶就很美好」就成為設計的課題。

泡茶的世界縱然有無數講究，但對初學者來說「茶葉量」是第一重要的，因為初學泡茶先不求茶湯的細緻、層次、韻味，而要著重「茶湯濃度」的掌握，不能泡出來太淡，像喝白開水一樣；或是太濃，懷疑人生比較苦還是這杯茶比較苦。於是，第二個產品「輕巧盒」透過三個巧思讓泡茶變得更簡單：包裝本身就是沖泡說明書；中間的圓圈可秤量，鋪滿茶葉後，紙張的結構能將茶葉方便倒進茶具裡。

從經典鐵罐問世以來，「讓選擇風味更直覺」一直在我腦中盤旋，因為鐵罐的四個顏色並不足以適切表達常態販售的十數款茶風味。有一天晚上睡覺，我夢到我

最喜歡的畫家馬克・羅斯科（Mark Rothko）[1]，他擅長以色塊表達情緒、感受、思想，於是我將茶風味「當下喝到的感覺」，用兩個顏色組成的色塊表現「風味＝顏色」的設計，也向消費者傳達「選自己喜歡的顏色，就是選自己喜歡的風味」。

一個設計，除了顧及美感，更重要的是創造無數美好的消費經驗。京盛宇的產品設計，融入了台灣茶的美好風味，也希望這些美好風味，能自在地飄進每一個人的生活中。

1
馬克・羅斯科（Mark Rothko，一九〇三至一九七〇年），生於沙俄時代拉脫維亞的畫家，一九一〇年移民美國，擅長用大面積色塊表達思想、情緒、情感，儘管他本人排斥被打上流派分類的標籤，但其作品和畫風依然被認為是抽象表現主義的典範之作。二〇一二年五月七日代表作《橙、紅、黃》，以八千六百九十萬美元成交，成為歷來拍賣價最高的當代藝術品。

台灣茶 你好 ｜ Permanent Revolution of Tea

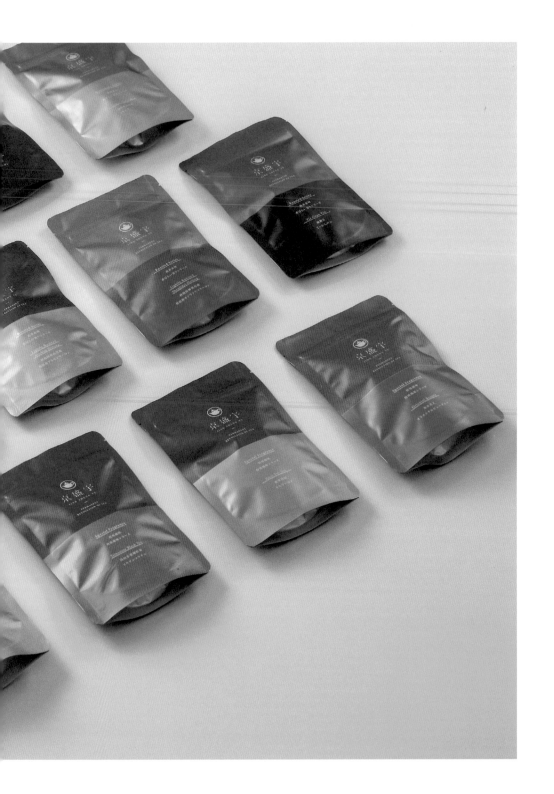

「台灣茶 你好」

從感受一杯好茶
到生活中渴望一杯好茶

創業後，最常被問到的問題就是：「你們為什麼叫做京盛宇？」

大部分的人都很好奇這個名字的由來，有的人覺得是來自日本的品牌，以為賣的是日本茶；有的人覺得是中國來的，因為當初在東區二一六巷的茶館門口擺了一些中式的古家具。也常被誤認為是賣古董的，因為名字裡面沒有「茶」字，路人從巷子經過看到店內的吧台，還很多人以為是賣廚具的；名字裡面的「京」也因為和某知名餐廳雷同，所以也有人覺得是餐廳，最誇張的是被誤認為是牙醫，這些種種的誤會背後，其實隱藏許多小故事。

為什麼會是一個三個字的品牌名稱呢？最初的想法很簡單，也隱藏著對這個品牌的期許。大部分的人只要一提到「小籠包」，就會立刻聯想到「鼎泰豐」，我也期許有那麼一天，只要有人提到「台灣茶」，就會立刻想到「京盛宇」。在台灣茶產業裡，有許多前輩為台灣茶打下豐厚的基礎，造就輝煌的歷史；京盛宇期待能在這個時代，為台灣茶找到一條新的出路，從飲品的角度出發，讓大家重新感受台灣茶的魅力，讓美好的風味再次走入大家的生活。

那為什麼分別是「京、盛、宇」這三個字？這其中隱含一個與茶產業毫無淵源的年輕人，從「純消費者」的角度走進茶道世界，在漫長的學茶過程，反覆探索體悟得到的茶道經驗和心得，以及希望能重新定位台灣茶文化的理想。大部分的茶品牌，多多少少都和茶產業有一些淵源，並從那些淵源出發，形成品牌精神的主軸。

有的品牌，因為祖上留有茶園，在經過轉型後成為有機茶園，於是品牌的訴求就以有機為主；有的品牌，可能爺爺的爺爺就是經營茶行，所以品牌的訴求就圍繞著老店的歷史感；有的品牌，可能是由製茶師傅創立，品牌的訴求就圍繞著精湛的製茶工藝。

在找茶喝茶的那個階段，曾經，我也醉心在這些品牌的光環中，迷失在他們所訴說的故事當中，但漸漸地卻發現，無論是有機、百年茶行或是精湛的製茶工藝，都不能保證一定能喝到一杯好茶，而且對於一個渴望一杯好茶的消費者來說，「這杯茶有沒有好的風味」、「為什麼會有這些好的風味」這幾個命題才是最切身的。

在深入探索風味的故事之後，終於明白，茶樹從植入泥土的那一刻起，到茶菁採摘之後，經歷各種製茶工序成為茶葉，還必須透過良好的沖泡技術，才會有好的氣味。

「京」是量詞，幾億、幾兆、幾京，代表數量很多的意思，象徵「種茶、做茶、泡茶」的過程中，必須要有無數個環節的完美組合，最終才能成就一杯好茶。

「盛」是茂盛，也是器皿的意思，從一個賦予台灣茶新氣象的隨身瓶為起點，致力推廣一個簡單時尚，符合現代人的生活步調、美學風格的茶文化，期待有更多人感受到台灣茶的魅力。

「宇」是上下四方的空間，台灣茶是台灣島對台灣人的恩賜之物，台灣的土地

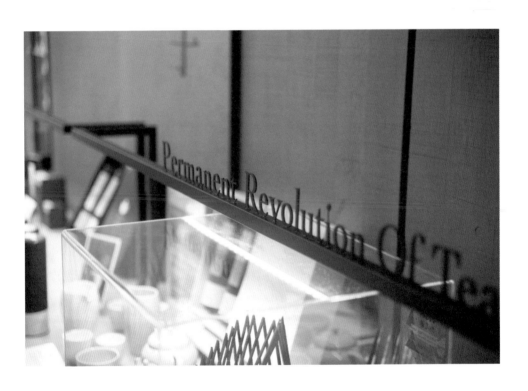

默默孕育這分美好氣味，當我們品嚐的同時，除了感受人和天地交會的寧靜禪意，

也要感念台灣這分美好氣味，當我們品嚐的同時，除了感受人和天地交會的寧靜禪意，

也要感念台灣的土地、氣候。品牌的英文名「Permanent Revolution Of Tea」，是

一個想要改變和重新定位台灣茶文化的理念，也期許團隊在茶的專業領域，對已

知革命，對未知探索，不斷精進、永恆進化、無限寬廣⋯⋯

常常在朋友、客人不經意問起這些問題時，用無比熱情認真賣力解說，這些關於

名稱的小故事，總在解說完後，現場瞬間刮起一片涼意，沒有人預料到一個品牌

名稱竟可以說上十來分鐘，字字都是關於台灣茶的點點滴滴，其實所有的故事與

努力，都只希望有一天，在早上醒來的某個時分，或是某個偷閒的午後，或是晚

飯後和家人天南地北時，大家都能沏上一壺好茶，親切地說聲「台灣茶，你好」。

CHAPTER 4

第四章・反省

生活中有很多所謂的習以為常，其實都有重新檢視的必要，喝一杯茶，可以只是喝一杯茶，也可以是發現，這片土地上許多美好價值的起點。

茶葉的味道？
添加劑的味道？

當純淨自然進入體內
最貼近真實的美好

自接觸茶道後，最大的改變就是非常注意「味覺」這件事，從一開始專注在茶的味道上，到後來延伸到所有的飲食中，赫然發現，在目前所身處的社會，有太多的食物、飲品的味道，其實都來自於食品添加劑。

每日飲茶的過程中，透過味覺的深入探索，從最初的「嚐不到味道」，慢慢可以辨別茶湯多重的滋味轉變，我一直在思索這究竟是所謂的「喝茶功力」提升，還是在無形中，某個原有生活習慣改變，造成味覺愈來愈敏銳。原來是習慣自然、無添加的飲品後，口腔和身體慢慢地也不接受不自然的味道。常常在吃下或喝下有食品添加劑成分的食物、飲料之後，口腔會有某種不自然、不舒服的口感，嚴重一點的話，身體也會有些不適應，漸漸地，會開始拒絕接觸這類的食物、飲品，同時也養成在買東西前，張大眼睛、詳細閱讀食品的成分標示，有些原來很喜歡的食物，真的有很多讓人觸目驚心的食品添加劑，雖然本來有強烈的購買欲望，但看到之後還是會把東西放回貨架。

味覺本身就存在一個記憶庫，當我們漸漸習慣「食品添加劑」的味道，記憶庫會慢慢清除食物原有風味的資料，味蕾在接觸食物時，只能透過神經傳導辨識出添加劑的味道；相對來說，如果長期接觸自然的食物、飲品，再次熟悉這些風味的話，記憶庫就會自動儲存這些味道。一般來說，食品添加劑的味道比較強烈、直接、做作，天然的味道比較優雅、微弱、真實。從小到大，我都非常討厭薰衣草的氣味，

直到有一次去日本旅遊，和家人去了群馬縣的玉原薰衣草公園，徜徉在大面積的花園，第一次真正感受到「真實」的薰衣草氣味，一點也不矯情、做作，非常地舒適、怡人，令人難以忘懷的美好。

或許是因為京盛宇的形象、風格時尚、新穎，在經營的過程中，常常吸引二十歲上下的年輕人加入工作團隊；這些年輕的工作夥伴原來都是所謂的「奶茶一族」，起初也是不怎麼嚐得出台灣茶的細膩風味，卻在工作一、兩個月之後，在自己原有的生活中，自然地減少其他飲品的需求，同時因為變得嚐得到茶葉的自然風味，也能夠把茶沖泡得愈來愈好。

對於這樣的現象，我感到十分驚喜，因為原先總擔心紫砂壺手沖茶飲，既是無糖也無添加，這樣的口味在現今飲品市場可說是異類中的異類，市場真的能接受、認同這樣的味道嗎？同時，也擔心消費者會因為覺得「喝茶很難」，就對京盛宇望之卻步；再者，透過京盛宇的努力，是否能扭轉「喝茶很難」這個懸而未決的千古疑案，讓大家的味蕾輕鬆地品嚐到台灣茶自然的風味呢？

這些年，從這些可愛的年輕工作夥伴身上，我看到了答案。其實喝茶一點也不難，只是有些味道，我們暫時忘記，當味蕾再次探索，身體再次感受這些純淨、自然的好味道，也能夠再次發現，這片土地是多麼地珍貴而美好。

四—二

飲食在地

用日常生活的消費
友善連結土地的鮮甜

從小，因為家人在日本工作的關係，一直有非常多的機會去日本旅遊；年紀漸長之後，就習慣採自助旅行的方式，先鎖定一個大範圍，然後買外國人限定的新幹線通票，一次暢遊好幾個縣市。大概生性喜愛好吃、好喝的，總是喜歡發掘一些新鮮的味道，一次暢遊好幾個縣市。大概生性喜愛好吃、好喝的，通常是不會選擇「到處都有」的大型連鎖飲食店。每個地方的食物都有當地特色，日本人經營在地文化的深度、凸顯在地魅力的功力，真的是令人印象深刻，從電車站、商店街、各式商品等等，造訪每一個地方，總有不同的新鮮事物。年輕時的我，總認為這樣刻意經營當地特色的做法，其實只是為了吸引遊客造訪罷了。

畢業後，在日本工作一段時間，每天外食也不是辦法，總得自己學習料理食物，於是下班後就會去超市採買食材，我發現「在地」的概念，不僅僅是針對遊客，也是非常深入日本人的日常生活中。例如：在千葉市的超市中，一定有千葉產的青菜、水果，也有來自其他縣市的，但是每次都是千葉產的先賣完，除了生鮮食品，其他包裝產品也會有當地限定，其他地方買不到的，例如：礦泉水、麵條等等，一般來說，在銷售上也是在地品牌表現會稍好。對於這樣的現象，特別向公司的日本同事詢問原因，原因出乎意料的簡單，在地的食物不是比較新鮮嗎？而且身為在地的一分子，對當地的產業當然也可以從日常消費中，貢獻一己之力，活絡在地經濟。

這幾年，也恰巧有許多出差到中國的機會，入境隨俗，雖然我真的不愛喝酒，但免不了要體驗一下酒國文化；由於不勝酒力，白酒盡量敬而遠之，大多選擇飲用啤酒，早在台灣就久仰青島啤酒的盛名，初來乍到，當然要感受一下它的魅力。

誰知，飯局上的友人都推薦在地小品牌，不建議喝所謂的「全國知名商標」品牌；理由很簡單，那些知名品牌走到哪裡都有得喝，可是在地小品牌就是要在當地才喝得到，而且在地小品牌會依據當地人的口味，調配具有「在地認同感」的味道。

在餐廳或是酒吧中，光看喝什麼酒，大約就能分辨出是不是外地來的人，姑且不論小品牌的啤酒，是否真的比較好喝，卻能從氣味中，感受到當地的風土民情。

透過這些「在地的經驗」，也讓我對目前台灣的飲品市場有一些反思。儘管珍珠奶茶源自於台灣，但時至今日，因為成本的關係，其茶葉原料絕大多數來自越南，外來的咖啡文化就更不用說，每一顆咖啡豆更是遠渡重洋才來到台灣。

這樣的反思，並非反珍珠奶茶或反咖啡，畢竟每一種飲品，都有其獨特的魅力，可以豐富生命中的不同時刻，只是在地的台灣茶文化，因為長期不被重視，已經有嚴重失衡的狀況，除了對於台灣茶產業是一個嚴重的傷害，有許多製作美好氣味的工藝已失傳，連帶使得許多珍貴的氣味，已經從這片土地上消失，就像是台灣雲豹已絕跡一樣。

「飲食在地」的理念，近年來在台灣已逐漸受到重視，其實不需要改變太多，

台灣茶 你好

Permanent
Revolution of Tea

只要透過日常生活中的消費，就能與這片土地產生友善的連結，吃到、喝到離你我距離最近的新鮮與美好。

傳承與重現

台灣茶產業的時代轉捩點

京盛宇不缺席

常常在夜深人靜的時候，上網搜索「京盛宇」，看到與日俱增的網誌介紹文章，以及有愈來愈多的年輕朋友感受到台灣茶的美好風味，心中特別感到欣慰。

進入茶產業後，常聽到業界前輩感嘆，現在喝茶的人愈來愈少了，最直接的影響當然就是生意愈來愈差；年輕一輩不懂茶，也讓一些不肖茶商有機可趁，將越南茶噴香精之後，魚目混珠當台灣茶賣，連帶使得市場價格一片混亂。當然最深受其害的還是消費者，因為想喝道地台灣茶的人，不知道去哪裡買才安心。買了之後也沒有足夠的功力，分辨是不是真的台灣茶，還有可能要承擔買貴的風險；還有很多的飲茶者，不管是自己買茶葉沖泡，還是喝手搖茶，以為喝的都是台灣茶，卻不知道其實喝的都是噴了香精的越南茶，長期飲用對於健康的傷害非常大。

據二〇一八年的農業統計年報資料顯示：台灣每年生產的茶葉量不到兩萬噸，進口的茶葉量卻超過兩萬噸，許多製茶廠早已不生產製造台灣茶，轉型成堆放進口茶葉的「茶倉庫」；茶葉只經過簡單的「分級、調味、分裝」，就負責供應台灣絕大部分的茶葉需求。高級的進口茶當台灣茶葉販售，等級差的進口茶就成為飲料茶的原料，由於價格低廉，頗具競爭優勢，打擊許多原來茶產業的乖乖牌，這些乖乖牌固守台灣茶的原有精神和優良傳統，有許多茶產業的第二代、第三代，為了讓家裡的產業能夠突破困境，設計新穎、時尚的包裝，賦予台灣茶新風貌，期待能夠吸引年輕族群的目光，同時透過網路資源的教育和宣傳，訴說台灣茶的

美好記憶和珍貴的茶文化，企圖在「弒真弒假」的渾沌中，殺出一條血路。

我所認識的眾多茶產業前輩，聽到京盛宇想要走的路線後，大部分的反應都是負面的，疼惜我的則會說：單憑你一己之力，想要改變現在產業失衡的現象，簡直就是不可能的事情。京盛宇的紫砂壺手沖茶飲，眾多茶葉原料中，最便宜的就比進口茶貴上十多倍，每一杯還要手工現泡，成本這麼高就必須賣得比其他市售茶飲貴，光是售價，消費者的購買意願就大打折扣，再者大部分的人又分辨不出茶的好壞，辛辛苦苦泡的一杯好茶，消費者既不見得懂得欣賞，反而還會嫌貴，這麼吃力不討好的事情，還是放棄吧！

前輩給的意見，不全然是錯的，這些年來，一路走得跌跌撞撞，但是在我的內心深處，更希望能夠將前輩親手做的好茶，一杯杯泡給大家喝，並且設法將前輩身上的茶葉專業知識、製茶技藝，完整地保存，雖然不是一條容易的路，也不知道未來是否會成功，但至少這一條將傳統「傳承與重現」的路，是必須有人要走的。

這些年，看到市場上有愈來愈多新興的茶品牌，在台灣茶產業現今面臨的轉捩點上，共襄盛舉，一同努力奮鬥開創新局，各自訴說著對於台灣茶的美麗想像，其實京盛宇走得一點都不孤單。也總在深夜裡的網誌，又發現一些新朋友，詳實記錄開逛商場時遇見京盛宇，遇見台灣茶的美好，我知道，這一條路走起來雖然辛苦，卻格外甜美。

日本的茶產業

喫茶室 嘉木

日本和中國、台灣一樣，擁有悠久的茶葉發展歷史，獨樹一格的綠茶風味，更衍生風格細膩的茶道文化。

然而，目前日本的茶產業，也面臨和台灣類似的問題，就是茶飲路線趨向兩極化的發展，一般人要喝茶，不是選擇輕鬆入手的罐裝茶飲，就是得進入艱澀的茶道文化，這兩者雖然都是茶文化的表現形式，但罐裝茶飲的表現過於簡化，氣味不夠細緻，也無法體現茶文化的內涵；而茶道文化又屬於少數文人雅士的獨占領域，不夠親近，進入的門檻也高。在近幾年旅遊日本的經驗中，特別關注這些問題，也發現許多老店正悄悄轉型。

有許多傳統老茶行，都位在早期的批發市場附近，例如：台北的大稻埕，就聚集很多百年以上的茶行。在東京築地市場有一個創立於一九三一年的茶行——うおがし銘茶—，因應新時代的轉型需求，在不同地點，嘗試許多新的經營形態。在離原市場的不遠處，打造一間五層樓的築地新店——茶の実倶楽部，空間氛圍的營造和溫馨的咖啡館一樣：深色原木的桌椅、昏黃的吊燈、隨意擺放的書報架，不知情的人走進去，還以為這裡是在賣咖啡；不同樓層也有不同的佈置陳列，讓人可以隨意選擇自己喜歡的空間，坐下來慢慢喝杯茶。除了在築地附近的新店，うおがし銘茶在二○○二年，於銀座的熱鬧街頭，委託著名建築師建造一間三層樓的茶空間——茶·銀座，在細長狹小的基地中，巧妙運用傳統和現代素材，在

不同樓層中表現別具特色的茶文化，一樓以大面積原木打造茶葉販售櫃台，凸顯老茶行的專業和氣勢；二樓特別設計成煎茶的飲用空間，沿著壁面延伸的兩排座席，可以舒適而隨意地飲茶，又可以直接看到冽茶的吧台；三樓運用大量的白色、金屬材質和裝置藝術，在極冷調的現代元素中（有部分的屋頂還是鏤空的，冬天去真的很冷⋯⋯），可享用手工製作的傳統抹茶以及和菓子。

除了東京，在京都有許多兩、三百年的老茶行，儘管「老」，卻沒有一點墨守成規的守舊感，沒有一點故步自封的保守、高傲；反而在新時代中積極轉型，在每一個細節中可以輕易感受到，百年的堅持就是真實誠懇。位於祇園的辻利[2]，巧妙結合茶與甜點，深受年輕族群的喜愛，而為了解決大部分人不會泡日本茶的問題，將沖泡說明印刷在包裝盒內，只要一攤開紙盒，就是一張親切簡易、搭配圖解的泡茶法，精緻而實用的設計非常用心。

另外在三百年歷史的「一保堂[3]」位於寺町二条的本店，除了販售茶葉，更結合喫茶室和茶道教室，隨時要喝杯茶、學泡茶，不需要在傳統茶室拘謹地跪著，可以選擇內用或是外帶各種熱茶、冰飲，也可以在開放式的吧台前，接受泡茶師傅親切的指導。

當咖啡成為飲品市場的主流，數十個連鎖品牌的數千間咖啡店，遍布在都會生活的四周，便利、溫馨、時尚、無拘無束，成為咖啡文化不可或缺的重要元素；其

台灣茶 你好 ——

Permanent
Revolution of Tea

187

實不管是茶還是咖啡，只要能夠融合現代人生活中，切身需要的元素，都一樣能成為身邊的美好。

或許台灣茶和日本茶在時代的潮流中，轉型的腳步稍嫌慢了、遲了，卻依然有許多珍貴的價值，值得我們細品、重溫。

1　うおがし銘茶　http://www.uogashi-meicha.co.jp
2　祇園辻利　http://www.giontsujiri.co.jp/gion/
3　一保堂　http://www.ippodo-tea.co.jp

台灣茶 你好 ── | Permanent
Revolution of Tea

四－五

價值與價格

真正價值不是眼睛看到
是身體真實感受

自從資本主義創造一個高度消費的社會，讓現代人得以消費的方式，型塑自己的風格品味、地位價值、生活態度，在這樣的消費文化中，釐清「價值和價格」就是一件重要的課題。

前些年，在咖啡還是屬於高價飲品時，有業者推出低價咖啡，並用一句非常經典的廣告標語「誰說三十五元沒有好咖啡？」，讓商品在短時間內就吸引許多人關注。三十五元是低價格，但每個人對於一杯好咖啡的價值、想像和期待都不一樣，有的人可能是期待喝到一杯香醇美味的咖啡；有的人可能喜歡浸淫在咖啡文化的美好氛圍，無論如何，業者並沒有說出自己的咖啡有多好，卻在「消費前」讓消費者為那杯咖啡，建構遠超過三十五元的價值，至於「消費後」，如果那杯咖啡的品質不如預期好，消費者也習慣用「反正才三十五元」的價格，來補償內心對價值的落差感。

這種商業手法，常見於低價飲品的市場中，在消費前讓消費者產生「價值＞價格」的印象，但是飲品受限於成本考量，常採用品質低廉的原物料；消費者購買後，感受不到真材實料的好口感，才清楚意識到「價值＜價格」。當然更多時候，就算沒有真材實料，仍能利用好幾種的化學原料，調配一杯口感很好的飲品，只是在這杯飲料中，除了水是自然的，其他都是化學合成，這是消費後「價值＞價格」的假象。

一個好的商品，必須要重視整體的消費經驗，在吸睛的考量之下，在消費前創造出「價值＞價格」的印象、情境，是必要的行銷手段；但那只是一個輔助工具，真正重要的還是要回歸商品的本質，在消費後如果能有「價值＞價格」的感受，這是對於商品品質的基本要求，如果能創造出「價值＞價格」的感受，那就是非常成功的商品。

現代人常常迷失在許多商業陷阱中，因為「價格」是有形的數字，在理解上是快速、簡單的，很多人往往只透過價格因素，就決定是否購買；相對來說，「價值」是無形的，又分為「消費前／後」的理解，消費前對商品的原料來源、生產過程、製作方式有清楚的認知，消費後對商品的實際使用，能有切身的美好體驗[1]。在目前這個「商業資訊」大爆炸的時代，每天在滑動智慧型手機的過程中，常讓我們有主動吸收新知、挖掘未知的錯覺，但其實形形色色的資訊內容，都只是被動接收基於商業利益考量所設計、定義的「商品價值」。

在每個人的心中都嚮往一個更好的生活方式，這些設計好的「商品價值」，常常會與「品味」結合，「品味」又常常和「奢侈品」產生連結[2]。常見的廣告，例如：美酒、跑車、相機、名錶，都呼應不同的人心中，一個共同的聲音：有了這些商品，將會擁有一個更有品味的生活。不可否認，有些奢侈品，俱有百年以上的企業歷史和優良傳統，建構獨特而尊貴的品牌文化，賦予商品極高的價值，消費者不僅

僅享受著商品的本質，在情感上更和品牌有緊密的連結[3]。

但是難道只有消費奢侈品，才能讓生活更有品味嗎？

我認為，更有意義的生活品味追求，是對於日常生活「必需品」的價值和價格，有更清楚的理解；環繞在食衣住行育樂六大面向中的點滴消費，才是對於每個人更切身、更需要在意關心的。我們是否能對於每天都要吃的食物、喝的飲料、用的物品，關於它們的原料來源、生產過程、製作方式，用多一點心思關心，或許會發現，五十元並非真的便宜，一百元也不是真的很貴；是否能在慣性接收的商業資訊後，對於別人定義的「商品價值」稍做一點保留，在消費時把焦點專注在「商品本質」，用自身的感官經驗，包括視覺、味覺、嗅覺、聽覺、觸覺的感受，判斷是否一個前後一致、完整而美好的消費經驗，再由「自己」定義商品的價值；是否也能夠跳脫「價格式」的快速思考，減少價值和價格不等值的不必要消費，並從緩慢的步調中細嚼事物的美好價值，實踐「慢活」的品味生活。

1 我個人非常喜歡「FREITAG」品牌的帆布包，回收使用貨車上的廣告帆布、廢棄的安全帶，實踐資源再生的環保精神，並堅持手工裁切，使不同圖案的帆布因裁切位置不同，製成獨一無二的款式，形成強烈的個人風格。
www.freitag.ch

2 「奢侈」一字在中文解釋有負面的意思，但「奢侈品」LUXURY 在英文中並非負面的詞彙。

3 騎哈雷機車的人，一定都會說「人一生一定要擁有過哈雷、全世界的哈雷沒有一部是相同的。」

四—六

破解台灣茶的
價格迷思

從自己能體會到的感受
作為選茶的標準

常有朋友說：「茶葉好貴喔！」

其實茶葉價格的成因，就和它的生產歷程一樣複雜，其中還包含「稀有性」、「藝術品」的兩項關鍵因素，讓某些特定茶種價格總是居高不下。

從自然面來說，第一個決定茶葉價格的部分，就是「土地」。

包括土地的取得成本，以及茶園的新舊程度（土壤的肥沃度）。在一九八〇年以前，茶葉還是以外銷為主的時代，茶樹的蹤跡遍佈全省海拔四百公尺上下的丘陵台地；一九八〇年後，土地成本、人工成本上漲，茶葉轉型成內銷為主，並朝向更加精緻的路線發展。許多經過耕種多年的老茶園，地力早已衰退不堪使用，加上鄰近區域工業化，改變原來的自然環境，種種因素讓某些低海拔區域已無法栽培出狀況良好的茶樹，為了尋找土壤肥沃、氣候涼爽的產區，茶園開始座落在中海拔約八百公尺以上的山區，近年來茶樹的蹤跡更向上延伸到海拔二千六百公尺的大禹嶺茶區。

從人文面來說，為了讓茶葉保有優異的風味與口感，必須仰賴分工細密的精緻化生產方式；茶樹從栽種後，必須等待三年才能開始收成。從最初的茶園建造、整地費用，到每年每季的肥料、農藥、茶園管理費，這都還只是在「孕育」階段的費用；茶菁成熟後，開始進入「製作」階段，以手採茶來說，需要很多採茶工，採收後製茶，更仰賴經驗豐富的製茶師傅，指揮各班年輕的製茶工人。複雜精細

的工序，包括萎凋、浪菁、炒菁、揉捻、烘焙[1]……等，必須爭取時間在四十八小時內製成茶葉，就算是所謂的機剪茶[2]，也只是在採茶階段可以省下一些費用，進入製茶階段，仍舊馬虎不得。

此外，不同的茶樹品種，因應其生長狀況以及風味表現，也有不同的採收次數，這也是影響價格的因素之一，例如：四季春一年可以採收次數多次，金萱大約五次，高山的青心烏龍約二到三次。一般而言，採收次數愈少，產量愈少，如果再加上「土地」因素，茶園座落於珍貴稀少高海拔茶區，茶葉的價格就會水漲船高。「稀有性」因素通常發生在「高山茶」，除了土地因素和採收次數少，通常為了確保能創作出茶葉的最佳風味，都會委請最專業的師傅和經驗豐富的班底，負責處理茶菁製作。

另外，因「稀有性」而造成價格不菲的還有「老茶」，時間性和歷史文化的內涵，讓老茶總帶有神祕面紗，有一種和新茶截然不同的風味，當然也必須有相當深厚的品茶底蘊，才能體會它的價值。

另外也有一些名不見經傳的小農戶，產量不多，卻因為作工特別精湛、細膩、實在，創作出風味絕佳的茶葉，每到產季，茶葉都還沒生產，就已經被訂光。這樣的茶在工藝面的表現，就像「藝術品」一樣珍貴，這種茶在市場上價格也特別高，常見於東方美人茶。還有一些有名的製茶師傅，對茶葉有獨到的見解，並堅持採用獨家工法製作茶葉，這些師傅的茶，取得的管道非常有限，就像珍稀的藝術品，

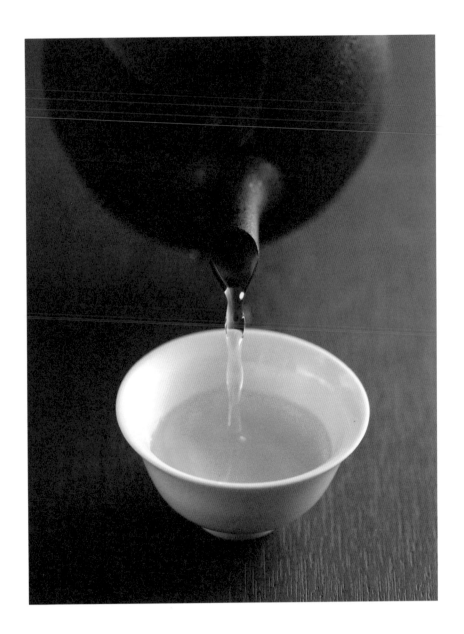

由市場中的少數人寡占。

若想要搞懂這些複雜的價格成因，包括自然面以及人文面的部分，進階到「理解價值」的階段，需要多年的實戰經驗，絕非看看書、買買茶、跑跑茶園，就能在短期內學會，這其實也就是傳統茶道的「門檻」，但是如果可以完全拋下這些包袱，是否有一種方式能輕鬆進入茶的世界，有效率感受理解台灣茶的「價值」呢？

在推廣台灣茶這幾年，我發現每個人的「味覺感受」會逐漸成長，從最初只對強烈的前味、中味有感，慢慢可以區分中味的層次變化，最後能感受後味的美好體驗和無窮趣味；這個過程需要常常喝、細細品，但真的不是一件難事。而台灣茶的價格，一般來說，偏重前味、中味表現的茶，屬於低價位；偏重中味、後味的是屬於中價位的，兼具前、中、後的就是屬於高價位的茶。

對於初學者來說，不妨先將有形的茶葉資訊拋下，將焦點放在無形的味覺感受；「從自己能體會到的美好感受，作為選茶的標準」，漸進地深入台灣茶的味覺探索之旅。當然如果原本就是屬於嘴比較刁的人，一開始就只喝得慣高價格的茶，只能說先天就具有優於常人的靈敏味覺，口袋的深度也要優於常人囉！

1　茶葉的製作工序包含：採茶（採收）、萎凋（降低水分和發酵）、浪菁（活化茶菁和促進發酵）、炒菁（殺青，以高溫讓茶葉中的酵素停止作用。）、揉捻（塑形）、烘焙（乾燥）。

2　採茶，可以分為手採茶，手採茶的人工成本高，但茶菁品質也比較好，經濟價值高的茶園多採用手採；以機器採收茶菁的方式，多見於經濟價值較低的茶園，又稱機剪茶。

四―七

茶的星巴克

美好味覺和身心靈寧靜
從一杯好茶開始

如果用誕生、修正調整、確立路線、成長茁壯、開花結果，來描述經營一個品牌的歷程，從二〇〇九年誕生的京盛宇已滿十二歲，就像一個剛從國小畢業的學生，心中的志向逐漸成形，但是前方的考驗也才剛開始。在進入百貨商場後，儘管能以小巧、精緻的專櫃路線，專注在台灣茶這條道路上，但是茶飲在大部分消費者能接受的價格帶，仍停留在五十元上下，與京盛宇設定的一百元上下，有一段不小差距，如何讓大家認識台灣茶，並體會它的真正價值，就成為尚待克服的難題。

目前，在茶飲市場並沒有產品質感類似、定價接近的商品，可供參考學習；所以我時常研究咖啡業的龍頭——星巴克，因為在它們所打造的咖啡王國中，最初也是面臨到類似問題。美國人習慣飲用平價的美式咖啡，而美式咖啡在日常生活中扮演的角色，就只是一種習慣性的飲品，大部分消費者不講究它的口感，有時甚至只是基於解渴的目的飲用。但是在咖啡文化中，有另一種講究口感的表現方式，就是義式咖啡；義式咖啡將咖啡文化升級到品味，人們飲用義式咖啡，不是為了生物本能需求的解渴，而是更深入地從味覺的美好體驗，創造生活中的更多樂趣。

星巴克將咖啡的價格定位成「多數人消費得起的奢侈品」，其實這樣的定位，和茶的本質有異曲同工之處。在所謂的開門七件事「柴米油鹽醬醋茶」中，茶被擺在第七位，這個順序象徵前面的六件事屬於生活必需品，一個人不喝茶不會死，但是一個人沒辦法解決溫飽的問題，生活就會陷入困頓；而當自己的生活毫無匱

乏、衣食無虞之際，才有餘力將生活提升到享受奢侈品的層次。茶就是在東方人的生活中，最緊密連結的奢侈品；學習享受奢侈品，也就是學習品味這件事。

或許在過去的農業社會，將茶看待為奢侈品比較適合，在進入工商業社會後，其實很多人在日常生活中的花費，例如：燙髮、唱KTV、購物……等等，早已超過買一斤好茶的金額；雖然在目前的多元社會，可以從「用」的物品、「穿」的服飾、「吃」的食物……等等，培養及表現個人的品味內涵及深度，但是在「喝」的部分，卻是容易被大家忽略。其實茶葉價格，除了一些較特殊的茶，大部分價格並沒有想像中難以親近；以價格來說，大概介於必需品和奢侈品間，但是就價值來說，卻比其他許多奢侈品更能帶來真實而深刻的體驗。

畢竟人每天都要吃吃喝喝，在意吃的食品、喝的飲品，不僅直接關係到身體健康，茶所提供的「美好味覺」和「身心靈寧靜」不也給予身體最直接的品味享受嗎？

常有許多人問我，京盛宇經營的終極目標是什麼，我都會很直接地回答，成為「茶的星巴克」。儘管許多人第一次聽到都會愣住，畢竟那是一個全球超過兩萬間門市的跨國企業，作為一個「夢想」追求當然可以；但作為「目標」執行、實現，似乎是妄想達成一個不可能的任務。

但就如同星巴克將咖啡視為一個載體，作為傳遞一種獨特的生活格調，以及一種品味生活的實現。京盛宇也希望透過茶葉的美好風味，傳遞源自於這片土地的寧

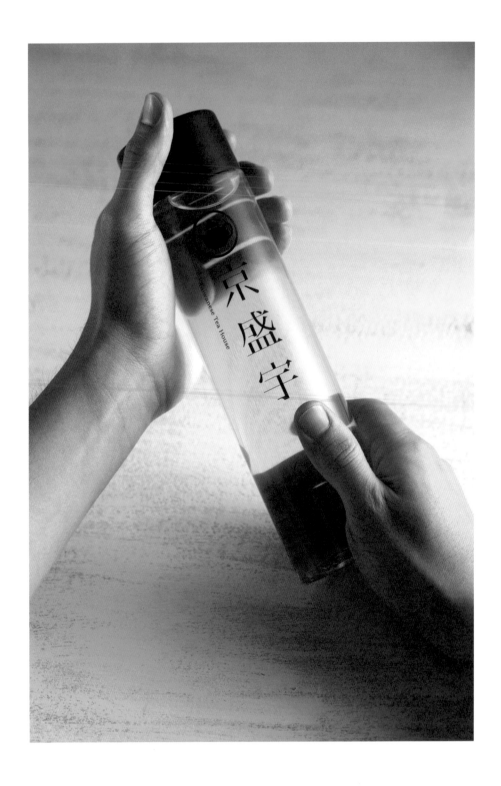

台灣茶　你好
——
Permanent
Revolution of Tea

靜禪意，那是一份融合自然與人文的樸實，化做一杯鮮美甘甜的茶湯，值得我們細細品嚐、再三回味。

CHAPTER 5

第五章・本質

有的時候，獨自品嚐這一份美好氣味，是對自然人文的探索，也是心靈的沈澱；有的時候，與家人、親友分享，更是生命中最重要的時刻。

五—一

心中的一畝田

無數不經意的生活實踐
串成永恆的禪意

常有人說，人在孤獨時，能產生很大的能量，可以突破瓶頸、超越自我，成就許多不凡事物。也許，說得更貼切一些，人在孤獨時，可以暫時隔絕外界的聯繫，不受其他事物干擾，在內心保持高度平靜的情況下，領悟出許多道理，產生很好的靈感、想法，並做出接近正確的決定。

對於「茶」這個事物，竟然可以喜愛這麼多年，而且有愈來愈投入的狀況，自己都覺得吃驚和意外，「真的有這麼好喝嗎？」這個疑問在心中不時轉呀轉，一定還有什麼，是在喝茶這件事情中，得以永恆追尋、探索的。雖然這個疑問，始終想不出解答，但是每當有煩心的事情困擾，有當下無法解決的難題，有心情起伏不定的情況，有難以釋懷的鬱悶，有舉棋不定的猶豫，總在「經歷」泡茶喝茶的過程之後，找到可以繼續前進的方向。不見得真的有明確的答案，從亮黃色的茶湯中浮現，卻有一股難以言喻的平靜，隨著入喉的茶韻，以幾乎察覺不到的方式，緩緩地轉化原來負面的情緒、念頭，於是，很多事情也就沒有這麼難了。

一年年過去，似乎也已經習慣，把生命許多時刻，浪費在喝茶這件事情上面。從學生時代就一直喝茶，把很多時間花在喝茶上面，少念了很多書，但如果比起因為翹課逃學，而沒有讀書內心所產生的罪惡感，因為喝茶而沒讀書，心靈卻不會產生任何學生應有的歉疚，反而當下的內心，是平靜滿足的。一直喝茶雖然搞懂很多茶葉知識，但其實也不是學會什麼了不起的大成就、大智慧，心靈卻始終有

不斷成長、進步的感覺。這些極為內在、深沉的思緒，在很長一段時間，雖然每天都在經歷著，卻是帶著疑問一步一步走向前。

在很多年以後，終於領悟，人生其實每一天都在面對新的事物、新的挑戰，這些事物、挑戰不見得是什麼大事情、大挑戰，卻是每一天都得面對的，心情總有起伏，也難免困擾低落。

今天不解決處理好，明天問題依然在，甚至還會累積新問題，一旦克服解決，也就表示增長一些能力，自己也可以有小小的成就感，在反反覆覆，解決無數小事情後，終將累積許多小能力、小成就，這些累積，都是生命成長的養分。終於領悟，每天泡茶喝茶，其實不經意地給予自己許多心靈平靜的機會，能夠好好以正面積極的態度，看待迎面而來的問題、挑戰，並且冷靜思考問題的過程中，就有可能看到問題完整的面向，看得愈是透澈、清晰，就能夠形成最好的處理方式，在解決問題的過程中，累積最多的經驗與能力。

現代人總在追尋「心中的一畝田」，其實就是內心的平靜。每當我開始煮水、擺設茶具，準備要進行莊重的茶道儀式；或者是隨手拿一個馬克杯，丟進茶包，注入熱水；或是在旅行中，想到放在行李箱的那包茶葉；或是與友人相約，期待午後的喝茶談天時，那片田，便從心中油然而生，這也就是喝茶，最值得永恆追尋探索的寧靜禪意，總在你我都不經意之處，可以發現它的蹤跡，願那片田，常在你我心中。

台灣茶 你好 ——

Permanent
Revolution of Tea

213

親

切

一期一會的真誠感動

充滿殷切情意的茶

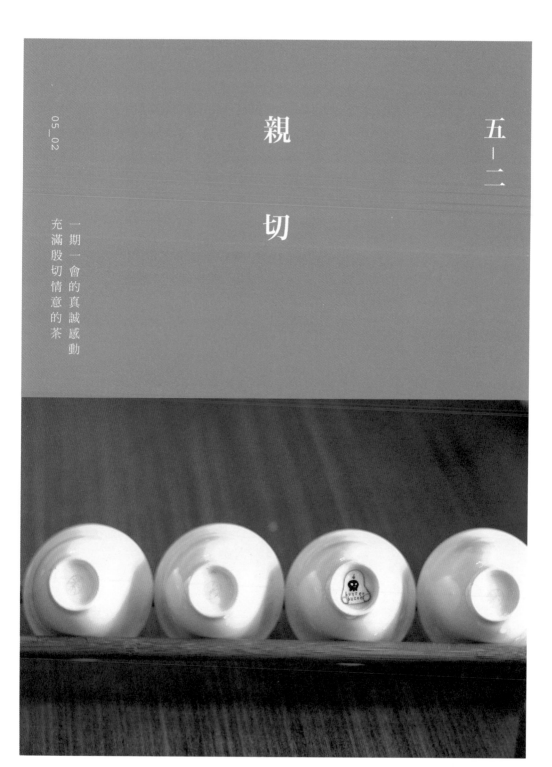

小時候，因為父親經商的緣故，家裡常有客人來拜訪，總會見到父親親切地說：「呷茶啦」。每回父親出差，行李箱也總會塞著幾盒茶葉，父親總說，做生意就像交朋友，一開始彼此都有一點陌生，話題有時也不知從何開啟，甚至談話內容如果僅僅圍繞在工作，難免枯燥乏味；透過一杯茶，在茶香裊裊的甘甜氣氛下，不僅拉近人與人之間的距離，也化解許多不必要的拘束、隔閡，無論是談生意、聊工作、話家常，一切都會自在輕鬆許多。有些生意上的合作夥伴，或許早已離開原有的工作崗位多年，儘管人事已非，逢年過節父親還是會寄送茶葉給這些老朋友，對父親而言，因為一杯茶搭起彼此深厚的友誼，這樣的緣分更加值得重視珍惜。

創業之後，也慢慢開始認識一些新朋友或合作廠商，當然既然是賣茶的公司，請大家體驗自家產品也是理所當然；但是只要情況許可，我都會堅持親手泡茶。日本茶道中有一句話叫做「一期一會」，意思就是說人與人之間的緣分，總是來匆匆、去匆匆，或許在彼此的一生中，只有這一次見面的機會，於是在這場茶席中，竭力把每個環節做到最好，只為呈現一杯最完美的茶湯，每一次泡茶給別人喝，我都抱持這樣的態度，對我而言，茶除了風味的美好，泡茶的人只要用「心」泡茶，喝茶的人也可以輕易感受到真誠與感動。

二〇一〇年冬天，和家人一同去日本的溫泉旅館，找了一間位於靜岡縣南伊東的

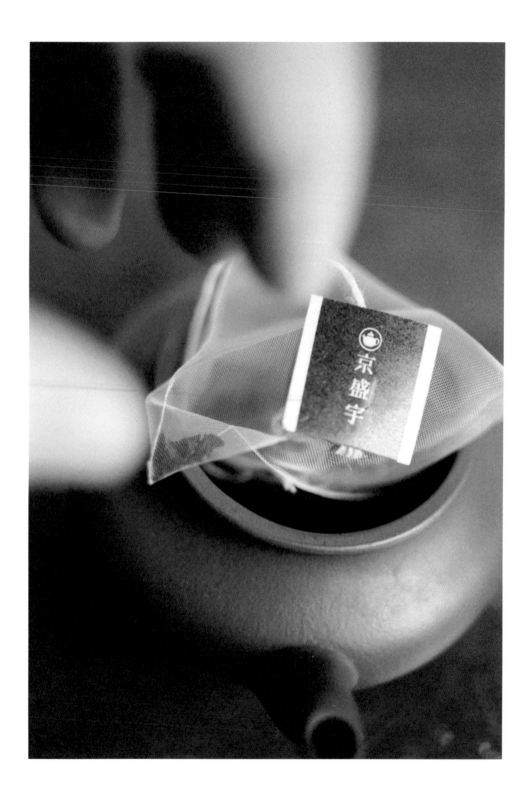

「淘心庵米屋」。旅行對我而言，隨興是必要的，早晨從東京出發，並沒有直接前往旅館，搭著電車隨意選擇靜岡縣有趣的車站，下車到處看看、隨意遊玩，毫不在意電車的班次時間，不知不覺，太陽下山了，才驚覺要趕快前往旅館。不過鄉下總是不比城市的班次多，錯過一班車，有時就得等上快一小時，好不容易車來、上車，太過隨興的結果就是竟然還下錯站；因為一直以為是在伊東站，費盡千辛萬苦終於到了南伊東站，走錯出口所以沒有遇到旅館接送的人，只好出站用自己非常破爛的日文問路，雞同鴨講半天，還是不知道該往何處，明明地圖寫著車站徒步十分鐘的距離，最後繞了一個半小時才抵達。

這是第一次來到溫泉旅館，除了疲憊的身軀，心情更是緊張；畢竟總有許多不熟悉的地方，或深怕自己沒有做到基本禮儀，造成別人困擾。進入旅館後，直接被迎接到一個吧台前坐下，穿著和服的老闆娘，問候我們「一路辛苦了」（這句簡單的日文我還聽得懂），但隨後就開始說起我只能點頭微笑的日本語，由於吧台有高低差，看不到老闆娘在忙些什麼，突然間看到老闆娘奉上一碗抹茶，原來在剛剛的寒暄過程中，老闆娘親手用茶筅抹了一碗茶，寒夜中的微溫不燙口，恰巧暖和了心房，刷滿泡沫的綿密口感，來自一雙充滿股切情意的手，當口腔嚐到抹茶香的那一刻，所有的侷促不安也瞬間化為泡沫，煙消雲散了。

大概就是這些事，讓我總覺得「茶」很親切，我喜歡泡茶給別人喝，也喜歡喝別人泡的茶。

五一三

無價的相聚時光

一起喝茶的甘甜
每一杯都是永恆的回憶

有很多朋友跟我說，喝了京盛宇的茶，就像小時候喝到爺爺泡的茶，雖然當時年紀小，不記得喝到的茶到底好喝還是不好喝；但是當他們喝著京盛宇，除了感受茶的風味，腦中還浮現許多記憶中的人物、場景，有些雖然早已遠離，卻依然深深懷念著。在每天泡茶喝茶的時光中，不禁也讓我重新思考這個問題：「為什麼喜歡喝茶？」

「燒一壺水，準備茶具，拿出心愛的紫砂壺，要用石瓢壺好呢？還是用思亭呢？最近剛買一支逸公壺，還不知道泡起來怎麼樣，今天就先用逸公泡泡看吧！再看看今天的心情要喝什麼茶？清香的好，好像熟香也不錯，不過今天有點熱，還是喝比較清爽一點的，那就喝清香杉林溪烏龍吧！」

這個和自己對話的過程，每一次總有不同趣味。

喝茶很少一個人喝，通常都是和家人、朋友一起喝，也總在一杯茶後開啟對話：

「你今天茶泡得不太好喔！」「最近上映的電影你去看了嗎？」「誠品店生意好嗎？」「我們公司的那個誰誰誰真的是太過分了！」

這些年，這些茶，有歡樂、有苦痛，但這些生命的點滴，對我來說，都是最珍貴的相聚時光，因為珍惜，所以每天不管再怎麼忙，我還是會泡茶，這杯茶泡給自己，讓自己暫時跳脫工作壓力，放鬆心情；這杯茶也泡給母親，我母親總說，只要我願意泡杯「熱騰騰、會冒煙」的茶給她喝，不管到底泡得好不好，這杯茶她都會

覺得很甜。

經營京盛宇最大的成就感，就是讓很多原來不喝茶、討厭茶的人，改變對台灣茶的印象，甚至愛上台灣茶；但是在這幾年的經營過程，看到一個印象更加深刻的畫面：有很多在京盛宇喝到台灣茶的年輕朋友，一開始都是自己一個人來，後來會帶朋友來，到最後竟然會帶著自己年邁的父母一起來喝茶，無論是父子或是母女檔，就坐著喝茶、聊天，在那樣溫馨的畫面中，茶好不好喝真的已經不重要了，我總是偷偷觀察爸爸、媽媽們的眼神，他們的眼神總是閃亮亮的，眼眶中依稀帶些淚光。

每個人在成長的過程中，難免叛逆，難免與父母產生口角、隔閡，但隨著慢慢長大、出社會之後，或許很想再像小時候，和父母親密地相處、無話不說，但是因為很多原因，找不到機會或是開不了口。其實在父母的心中也知道，不知道已經多久沒和自己最愛的子女，一起好好地相處。

在我們小時候，當時喝著爺爺、爸爸泡的茶，或許還無法體會那份「相聚」的珍貴；但等到我們長大，如果還能有這樣的機會，可以和父母好好相處，即使不是親手泡的茶也沒關係，那種與父母「在一起」的感覺，我覺得是生命中最幸福的一件事。

每次到了母親節、父親節，我總是會寫一封信提醒同事，請他們邀請父母來京盛

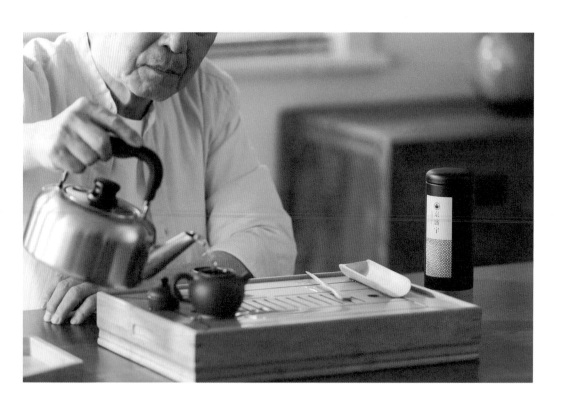

宇，親手泡杯茶給父母喝，如果那杯茶泡得好，就是公司招待；如果泡不好，就請自費，這樣帶點玩笑地提醒，只是希望這些剛剛才叛逆完的年輕同事，與自己的父母能有多一點相處的機會，也讓父母了解目前的工作狀況。

「除了爺爺，還有京盛宇，用紫砂壺現泡，不加糖的甘甜給你。」

這是我們在二〇一二年的廣告標語。希望藏在每個人心中的兒時回憶，不只是回憶，無論是透過京盛宇，還是親手泡的茶，希望在每個人的生命中，能少一些「子欲養而親不待」的遺憾，多一些無價的相聚時光。

五－四

母親與我的三杯茶

希望您在天上是快樂的
也看見快樂的我

「媽，如果有一天你去天上了，你希望看到的我，是做著你希望我做的事情，但不快樂，還是希望看到的我，是做著自己喜歡的事情，而且是快樂的。」

「當然希望看到快樂的你。」

沒想到，這一天這麼快就來了⋯⋯

二〇二一年八月十六日，是我人生第一天沒有媽媽的日子，回顧這些年與母親的相處，都是在一起喝茶的時光中度過的⋯⋯

當我還在讀大學念法律系的時候，因為法律系上課不點名只有期末考，所以常常翹課。偶然的一次翹課，感受了令我讚嘆不已的梨山茶，從此更努力翹課跑茶行、買茶葉、買茶壺、練習泡茶。在家泡茶，一個人也喝不完，就會找媽媽一起喝茶。

茶是一個很奇妙的東西，總能開啟很多對話，媽媽也總是趁這個機會，關心我為什麼沒去上課、司法官考試準備地怎麼樣了、最近都在做些什麼。我一直都是一個會把自己心裡想法說出來的孩子，總是很坦白地跟媽媽說雖然我滿喜歡法律這門學問，但我不想成為律師或法官。媽媽一開始總是好言相勸，認為律師、法官是很好的職業，對將來的生活、收入會有一定的保障，甚至半哄半騙說我們林家就你一個書念得特別好，一定要考上讓家裡的長輩們覺得驕傲啊！以後不當律師沒有關係，先去把執照考上了再說。我總是回答，我的同學們每天都夙夜匪懈拚命讀書，都不一定能考上，我這種讀書態度怎麼可能考得上啦！媽媽就氣呼呼

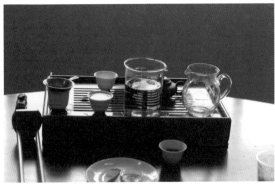

地說我不管，你就是給我考上就對了，然後把茶喝了，就走掉了。

大部分和母親喝茶的時光，都是在爭吵中結束。重複八百次之後，有一天喝茶，我心裡想，今天絕對不要再吵架了，趁媽媽還沒開口，我就先說「媽，合理來說，再過五十年，你已經一百歲了，如果有一天你去天上了，你希望看到的我，是做你希望我做的事情，但不快樂，還是希望看到的我，是做著自己喜歡的事情，而且是快樂的。」我媽毫不猶豫的回答「當然希望看到快樂的你呀！」就這樣，從此媽媽再也沒有提過考試的事，一次都沒有。

那杯茶，讓我明白也讓我媽明白，她內心最深處的心願，就是希望我快樂。

畢業許多年後，在媽媽的首肯與支持下，京盛宇成立了，成立初期，業績慘澹，晚上結帳打開收銀機算業績不用三分鐘就算完了，因為少得可憐，可笑與可悲的是泡一杯茶都不只三分鐘，心在痛錢在燒，仍然毫無頭緒不知道怎麼讓生意好轉，在這個極度煎熬、生不如死的過程中，我開始懷疑自己，懷疑自己原來頗為自豪的紫砂壺手沖茶，是不是孤芳自賞，只有自己覺得好喝，所以才沒有人買。也變得沒有自信，曾經的自信來自於學校的成績，但現在看見每天的業績，信心早已蕩然無存。因為沒有自信，在家和媽媽喝茶的時候，我都會問：「媽你覺得今天的茶泡得怎麼樣？」這是以前從來不會問的問題，因為從前我對自己泡的茶充滿了信心，但現在我非常需要得到來自別人的意見或是肯定。沒想到，我媽不是回

答我泡的好不好喝，或是濃淡的問題，而是對我說「其實只要是你泡茶給我喝，我都會覺得茶很甜。」（其實我很害怕媽媽會說當初叫你去考律師你不聽，賣什麼茶，但她從來沒有說過。）

這個出乎意料的答案，讓我對於眼前經營的困境，有了新的啟發：

「心意」才是重點。

於是，我開始用一生只有一次緣分的「一期一會」的心情泡茶；我開始在日常服務中，融入我所珍視的茶的本質「寧靜、親切、相聚」；我試著忘卻業績的壓力，竭力「讓台灣茶的美好，更貼近每一個人的生活」這個理念化為真實有感的體驗。

媽媽在最後離開前的日子裡，很多東西都已經吃不下，但我每次餵她喝茶的時候，她都會很努力很願意張口喝茶，我可以感受到，那並不是生理上的想喝茶，而是她知道這杯茶，是我和她之間這二十年來最重要的相處時光。因為這杯茶，我們有了很多起初刻意，但實際上超有意義的相處，這些喝茶時的天南地北，不只打屁，更能談心，每一杯茶，都讓我更理解母親所思所想所念，不僅可以幫她分擔煩惱、解決憂愁，也更理解她心境上的轉變。在最後倒數的日子裡，雖然我每天都很害怕那一天的來臨，害怕再也沒有機會泡茶給她喝，但很慶幸我所深愛的茶，在很多年以前就教會我「人世間有一些相聚，在某一天都一定會成為天上的人、地下的人最珍貴的回憶」，所以，當那一天來臨時，雖然悲痛不捨，但是

230

了無遺憾。

今後，有媽媽在天上看著，我會更努力，用快樂的心分享台灣茶的美好，同時，也想和大家分享「三個務必」：

第一、愛要及時，務必要及時，因為有些事情，沒了就永遠沒了。

第二、務必和家人在生前理性討論身後事，其實這是可以好好告別的開始。

第三、親人辭世，一定會同時帶走某部分的自己，務必讓自己變得更好，用更正向的思考、能量去填空，一定才是天上的人所樂見的。

祝福你的生命，可以透過一杯茶，充滿美好回憶，了無遺憾。

療癒身心
傳遞祝福

期許每個人因為茶
每一天都比昨天更好

二〇二〇年疫情發生後，京盛宇面臨幾近倒閉的衝擊與考驗，每個月的鉅額虧損，迫使我們結束許多實體門市，雖然我一直很希望這輩子可以把京盛宇當成唯一的工作，但每個月審視看不見未來沒有希望的報表，也不免懷疑這條路是否能繼續走下去。

古人說「天無絕人之路」，英文有句諺語「上帝關了一扇門，必定會為你開一扇窗」，這兩句話就是疫情發生後，京盛宇這兩年多以來的際遇：

和百年品牌【林三益】共同企劃「peaceful work from home」，透過在家喝茶寫書法，給自己內心更多平心靜氣的時刻；在【VERSE 雜誌】滿一週年的時候，共同開發「雜誌茶盒」，用當代的文化力量，言說屬於我們時代的好茶；攜手【青鳥書店】在基隆太平國小，打造山海書店「太平青鳥」，用閱讀品茶、山光水色感受歲月靜好的美好體驗；和【統一水世紀礦泉水】策劃「當好茶遇上好水」的形象廣告，我五歲的兒子看了影片，每天都跟我說「茶要好喝，水是關鍵」，常讓我哭笑不得；更開心有機會跨足啤酒的領域，和【啤酒頭】開發兩款茶啤酒：「立冬鐵觀音」、「雨水金萱」，這讓不愛喝啤酒的我，現在在家偶爾也會喝一罐雨水，順便追很夯的《茶金》；邀請 podcast 節目【好好說話好不好】的三位專業配音工作者，由於他們都是聲音的專家，請他們為京盛宇 podcast「台灣茶 你好」的聽眾推薦喝茶適合聽的音樂，同時企劃生動有趣的茶廣播短劇；和上市公司【花仙子】

旗下產品「去味大師」聯名推出植感茶香氛，用天然植萃香氛結合冷萃天然茶葉精華，從氣味打造舒適宜人的空間氛圍，創下空前優異的銷售成績；和國際品牌體的療癒感，延伸到飲茶的心靈療癒，聯名設計冷泡瓶甫上市也大受好評！

【UNIQLO】在 TAIPEI 全球旗艦店規劃富含生機、希望的休憩空間，從衣服給身當京盛宇遇見這麼多珍貴的合作緣分，一切看似如此美好的同時，我卻也在這過程中，成為了沒有媽媽的孩子。從母親生病的那一刻起，放下所有工作照顧她，可惜最後依然辭世。有人說生命的流逝就像手中的流沙，這一刻我突然懂了，再怎麼想緊緊握在手中，也只能眼睜睜看著它一點一滴的流失，再怎麼不捨，也只能接受，儘管接受是走出傷痛的開始，但是在前期極度悲傷的日子裡，太多悲從中來以淚洗面的時刻，更多午夜夢迴輾轉難眠的夜裡，陪著我的依舊是喝了很多很多年的「茶」。「泡茶」只為了將腦海中一幕幕悲傷的畫面暫時抽離；「喝茶」只為了讓不止息的悲傷能得到瞬間平靜。

過去我總說京盛宇存在的目的，就是為了讓台灣茶的美好，更貼近每一個人的生活。所謂的「台灣茶的美好」，就是「寧靜、親切、相聚」⋯

寧靜

人生大部分的成長都是一個人的時候。

成長需要從寧靜開始，而內心的寧靜是最重要的，給自己一杯茶，就是給自己內

心寧靜。這樣我們可以更清楚聽見心底的聲音，勇敢地朝夢想前進。

親切

生命大部分的意義都來自於與人交流。

我常說酒是最能拉近彼此身體距離的飲品，而茶，就是最能拉近心的距離的飲品。當心的距離拉近，與人交流溝通就會更加自然順暢愉快，在日常生活中找到更多生命的意義。

相聚

生命的珍貴是因為有一天一定會消失。

我非常珍惜每一次與家人喝茶相處的機會，每一杯再平凡不過的茶，喝的是日常生活的天南地北、噓寒問暖，更是將來某一天，在天上的人與地上的人最最珍貴的回憶。

經歷大悲大喜後，我對於「茶」的存在價值有了更深層的看法。所謂大悲，即是經歷生命的無常，面對無法改變、無能為力的事情，內心總是艱苦難忍、悲痛不已，適時給自己一杯茶，相信我，茶可以好好地撫慰受傷的心靈，讓內心獲得平靜安定下來，這就是茶「療癒身心」的力量。

所謂大喜，就是人世間遇見許多難能可貴的合作緣分，一群志同道合的人，彼此相遇為了一同創造一期一會的美好，當共識形成並且昇華為美好念想，然後大家

238

一起努力傳遞這個美好念想，只為了讓更多人的生活有美好的瞬間，我認為這就是茶「傳遞祝福」的力量。

今後，希望京盛宇的茶能為更多人的生命、生活，帶來許許多多「療癒身心、傳遞祝福」的力量。期許每個人的生活，都可以因為一杯茶，每一天比昨天更好！

附錄 十全十美的初心

我女兒習慣在睡覺前，跟我說一些今天在學校發生的事情，我也很習慣問她：「那你今天在學校快樂嗎？」她總會滿臉笑容地回「快樂啊」，然後我們就抱抱親親說晚安。

記得她三歲的時候，有一天晚上，她躺在床上，轉過身側過臉，不如以往主動分享，而是靜靜地、默默地把棉被蓋超過脖子，那不是一個即將入眠的睡姿，我察覺到了這個異常的狀況，於是開口問：「你想和爸爸說說今天在幼稚園發生的事情嗎？」她不語。我想今天肯定是發生了讓她不開心的事情，但可能她也不知道該怎麼解決。於是我繼續半哄半騙，希望她告訴我，最後總算說了「某某同學今天欺負我、打我」，後來也不跟我玩了，可是我一直把她當最好的朋友。」，然後就哭了。一時之間，我也不知道該說什麼，就問那你有被打受傷嗎？現在還痛嗎？她說：被打的時候很痛，但現在不痛了，我說如果現在不痛了，那你現在為什麼要哭呢？女兒說因為她覺得同學以後再也不會跟她玩了。

其實，類似的事情之前就發生過了，通常隔天兩個小朋友就會一如往常玩在一起，所以我通常也就是安慰她：「沒事的，等你睡醒明天去學校她一定會跟你玩

的。」但這一天晚上，我有感而發，想和我女兒多說一點，於是我跟她說「人生是由喜怒哀樂所組成的」，然後她停止哭泣問我什麼是喜怒哀樂，我一一解釋完什麼是喜怒哀樂之後，繼續說：「大部分的時候在學校都是發生快樂的事，今天發生哀傷的事情，不需要感到太意外，因為哀傷，在我們的生命中本來就會發生的，正因為有喜怒哀樂，人生才顯得有趣。」她似乎有點理解，於是重複了一遍「人生是由喜怒哀樂所組成的，這樣才有趣」，然後就喬好預備睡覺的姿勢，關燈說晚安。

我不確定女兒具體理解的內容是什麼，但於我個人而言，在慢慢長大、衰老的過程中，漸漸地對「真實人生」有更深一層的體悟。如果把「真實人生」簡單劃分為幾個面向：感情、健康、財富、工作、家庭、運氣，應該很少人可以每天每個面向都是一帆風順的。以同一個面向長期來說，也總有高低起伏，「月有陰晴圓缺，人有旦夕禍福」，大概就可以說明我們每一個人每天在經歷的真實人生。

人生的旅程，總有高峰、也有低谷，總有完美、更有缺憾。重點是在每一個階段、每一個事件、每一個情境下，「心」如何去面對這些無常。畢竟凡事不會永遠都好，也不會永遠都壞，好的終究會結束，壞的也必定會來臨。老子的《道德經》第五十八章有句話「禍兮福之所倚，福兮禍之所伏。」大概的意思是：災禍是福氣產生的根源，福氣是災禍藏伏的處所。這句話也給了我一些啟發。

既然福禍相倚，那麼身心如果可以常保一個冷靜、平靜、寧靜的狀態，在面對這些變化就可以更加處之泰然，我認為「茶」正巧是一個高度有助於讓身心安定的「好物」。

既然福禍相倚，每個人都希望已發生的好事可以好上加好；發生的壞事儘早結束並圓滿落幕，那如果可以讓這個「念想」化作一個「美好祝福」傳遞分享，這就是從個人出發，向更多人散播歡樂散播愛、分享正能量的「好事」。

為了讓「好物與好事」化為真實，進一步思考產品的具體內容：

人生的旅程既然有不同面向，那麼可能會需要豐富多元的茶風味，療癒不同的身心狀態；以及可對應不同際遇的吉祥話，適切地傳遞祝福念想，於是規劃出十種茶風味。

正因人生不完美，所以才需要「十全十美」。希望這份禮物，可以為大家創造更多療癒身心的時刻，同時向我們每一個關心、關愛的人，傳遞更多美好的祝福念想。

阿里山金萱 ╱ 時來運轉

金萱是台茶 12 號，是由當時茶葉改良場場長吳振鐸先生所成功培育的新品種，並以祖母之名命名此品種，特色是帶有淡淡的奶糖香。

時來運轉：一九八一年問世的金萱，當時台灣茶產業正處於外銷轉型內銷的時期。

不知春 ╱ 遇見真愛

四季春一年四季都有生產，但以春天跟冬天之間產的品質最好，由於採收季節冬天剛結束，還不知道春天要來，所以叫作不知春。

遇見真愛：或許不知道春天即將到來，但其實真愛就在眼前。

輕焙四季春 ／ 心想事成

四季春是一種茶樹品種，本身帶有梔子花香，經過輕烘焙後帶有順口迷人的蜜香。

心想事成：四季春的名字有諧音四（事），象徵心想事成。

桂香包種 ／ 否極泰來

包種茶是台灣十大名茶之一，以青心烏龍品種製成條索狀的包種茶，茶湯帶有舒適清爽的桂花香氣、口感清甜美好。

否極泰來：包種原為祝福考試包中，考試是辛苦到成功的過程，即為否極泰來。

輕焙凍頂烏龍 ／ 荷包滿滿

凍頂為南投鹿谷的著名茶區，樸實厚重的口感，經輕烘焙帶有蜜香，為台灣十大名茶之一。

荷包滿滿：聽說土地公最愛喝凍頂，喝了會保佑荷包滿滿。

輕焙阿里山烏龍 ／ 升官發財

種在阿里山的青心烏龍帶有清新淡雅的蘭花香，經輕烘焙層次豐富，帶有類似麥芽糖的蜜香。

升官發財：因為阿里山海拔較高，喝了職位和山一樣高。

清香阿里山烏龍 ／ 勇往直前

盛名遠播的茶種，也是想接觸高山茶的最佳選擇，品種為青心烏龍，帶有蘭花的香氣，口感清新淡雅，飲後身心舒暢。

勇往直前：阿里山為台灣的高山，象徵跨越高山勇往直前。

白毫茉莉 ／ 永保安康

使用白毛猴品種製成，細嫩的茶乾上有白色毫毛，加上茉莉花窨製而成，帶有夢幻香甜的茉莉香氣。

永保安康：因為茉莉芳香撲鼻，很像香包，如同香包可以保佑平安健康。

鐵觀音／如有神助

京盛宇鐵觀音是用青心烏龍品種，採鐵觀音深烘焙高發酵製作，無明顯的炭焙味，卻富含甜甜的焦糖香，也適合泡濃一點調製成烏龍奶茶。

如有神助：因為有「觀音」的祝福。

蜜香貴妃／順風順水

夏季茶樹經小綠葉蟬著涎後，製成的茶葉帶有類似荔枝的果蜜香氣，口感馥郁芬芳。

順風順水：以茶湯特有的果香，像吃「水」果甜甜「順」口。

玩藝 116

台灣茶 你好 新增版

Permanent
Revolution of Tea

作　　者—林昱丞

責任編輯—呂增娣

校對協力—許嘉玲

封面設計—F&O studio

內頁設計—菩薩蠻電腦科技有限公司

編　　輯—王苹儒

行銷企劃—吳孟蓉

副總編輯—呂增娣

總編輯—周湘琦

董事長—趙政岷

出版者—時報文化出版企業股份有限公司

108019 台北市和平西路三段二四〇號二樓

發行專線—(〇二) 二三〇六—六八四二

讀者服務專線—〇八〇〇—二三一—七〇五

(〇二) 二三〇四—七一〇三

讀者服務傳真—(〇二) 二三〇四—六八五八

郵撥—19344724 時報文化出版公司

信箱—10899 臺北華江橋郵局第 99 信箱

時報悅讀網—http://www.readingtimes.com.tw

電子郵件信箱—books@readingtimes.com.tw

法律顧問—理律法律事務所　陳長文律師、李念祖律師

印　刷—勁達印刷有限公司

二版一刷—二〇二二年五月二十日

二版三刷—二〇二三年八月十八日

定　　價—新台幣四八〇元

(缺頁或破損的書，請寄回更換)

時報文化出版公司成立於一九七五年，
並於一九九九年股票上櫃公開發行，於二〇〇八年脫離中時
集團非屬旺中，以「尊重智慧與創意的文化事業」為信念。

台灣茶 你好 新增版/林昱丞著——二版.——臺
北市：
　時報文化出版企業股份有限公司，2022.05
　面；　　公分. —— (玩藝；116)
　ISBN 978-626-335-324-4 (平裝)

1.CST：茶藝 2.CST：茶葉

974.8　　　　　　　　　　111005514